全世界都在玩的
智力遊戲
下

腦力＆創意工作室◎編著

前 言

偉大的教育家孔子說過：「學而不思則罔，思而不學則殆。」指出了思考的重要性。世界物理學家霍金也說過：「不能做出正確的判斷，就無法得出正確的結論。」無論孔子所說的「思」，還是霍金所說的「判斷」，都可以歸為一點——思維。

所以，必要的思維鍛鍊，是培養一個人智慧的必修功課。而《全世界都在玩的智力遊戲》（上·下冊），可以為你開啟一段非凡的大腦冒險之旅，經歷一場前所未有的思維革命。這些精挑細選、構思精巧、引人入勝的247個智力遊戲，可以幫助你用最有趣的方式玩出新鮮創意，突破思維定勢，點燃智慧火花，使智力全面升級！在遊戲與挑戰之間，既能讓你蹙眉、凝神，又能讓你會心一笑，在有意無意中提升創新能力。

一顆蘋果落地蘊含著萬有引力的宇宙玄機，一個電光火石般迸濺出的點子可以改變人的命運。本書幾乎涵蓋了現代智力遊戲的大部分門類，體例完備，案例豐富，涵蓋面廣，包括發散思維遊戲、數學計算遊戲、幾何圖形遊戲、語言和數字遊戲、邏輯推理遊戲、偵探懸疑遊戲、趣味另類遊戲和腦力數獨遊戲等八大類。編著者從思維訓練的角度出

發，博取百家之長，對每一類智力遊戲都進行了精心的選擇和設計，力求做到每個遊戲都有它的代表性和獨創性，生動有趣，難易有度，老少皆宜，各個年齡層、不同智力水準的天才們，都能在此找到適合自己的題目。

在書中你可以破解所羅門王的智慧和微軟公司的超級難題；可以為海盜分金，幫牛頓解開謎底。《水滸傳》裡的王婆在開茶館之前是賣西瓜的，在她的西瓜攤前有一個奇怪的告示，這個告示無人能解，你不妨一試。阿里巴巴遇到難纏的財主，他會運用怎樣的智慧，來走出邏輯陷阱呢？……書中一個個充滿懸疑的益智小故事，蘊含著豐富多彩的思維智慧，能讓你在伏案之餘、賴床之後，享受有益的思維美味。

本書的另一個特點就是圖文並茂。題目、內容和難度設置均經過嚴格把關，形式卻十分輕鬆活潑。一幅幅精心繪製的插圖，可以彌補傳統智力題嚴肅有餘、活潑不足的缺點，讓你在輕鬆中增長智慧，遊戲中開拓思維視野。

親愛的讀者們，讓我們一起打開這本超級天才的成長魔法書，來玩轉智慧吧！

第三章 趣味另類遊戲

第四章　腦力數獨遊戲

解答

1

第一章
邏輯推理遊戲

1·當小偷遭遇大偷

難度 ★★　　　所用的時間（　）秒　　　答案見（136）頁

　　東京最著名的扒手小田太郎嘴裡面噴著酒氣，裝成一個微醺的失意漢，搭上了三號地鐵。他成功地扒走了三名乘客的錢包。第一個被偷者是一位穿迷你裙的時髦女郎；第二個被偷者是一個西裝革履的中年男子；第三個倒楣人，是一個胖乎乎的中年婦女。

　　小田太郎自感收穫頗豐，他帶著三個錢包下了地鐵，找了一處僻靜之所，滿心歡喜地查看戰利品。不幸的是，小姐的錢包裡面只有十萬日元；中年男子的錢包裡面只有二十萬日元；而中年婦女的錢包裡面，僅有可憐的五萬日元！小田太郎狠狠地咒罵了一句：都是窮光蛋，三個加起來，還沒有我錢包的零頭多！正當小田太郎大感不悅的時候，他突然發現自己的錢包不見了，那裡面可裝著一千多萬日元呢！小田太郎翻遍口袋，從一個口袋裡面翻出了一張紙條：在窺視別人口袋之前，先看好自己的口袋。字跡凌亂歪曲，顯然是臨時匆匆寫的。一定是車上那被偷的三個人之中的一個！小田太郎大感沮喪：自己一直以為是扒手行業的老大，沒想到還有比自己技藝高超的人！

　　車上的那三個人中，到底是誰偷了小田太郎的錢包呢？

2．石碣村的狂歡酒會

難度 ★★★★★　　　所用的時間（　）秒　　　答案見（136）頁

　　話說晁蓋等人成功劫走了生辰綱，憑空得了數十萬的珍寶，人人歡喜，個個高興。他們將寶物藏匿到石碣村後，找了一家酒店，開始狂歡祝賀。

　　席間，智多星吳用說道：「兄弟們這樣喝酒，沒什麼意思。我出一道題，以助酒興，誰贏了誰坐莊，輸的人需加倍喝酒。請入雲龍公孫勝先生做評審。」

　　吳用請店家拿來數條黑、白毛巾。

　　阮小七、阮小二、阮小五、劉唐、晁蓋五人，每個人的前額上都繫著一條白色或黑色的毛巾。每個人都能看到繫在別人前額上的毛巾，唯獨看不見自己額頭上的那一條毛巾。如果某個人繫的毛巾是白色的，他所講的話就是真實的；如果繫的毛巾是黑色的，他所講的話就是假的。

　　他們講的話如下：

　　阮小七說：「我看見三條白毛巾和一條黑毛巾。」

　　阮小二說：「我看見四條黑毛巾。」

　　阮小五說：「我看見一條白毛巾和三條黑毛巾。」

　　晁蓋說：「我看見四條白毛巾。」

　　根據以上的情況，請推斷出劉唐的前額上繫的是什麼毛巾。

1

3・尋找次品零件

難度 ★★★★★　　　所用的時間（　）秒　　　答案見（137）頁

　　有人說這是世界上難度最大的智力題之一，足以挑戰一個人的邏輯思維極限。

　　請看題目：有13個零件，其中一個是次品，重量異常。如何用一個天平，分3次將次品零件找出來，而且說出次品零件比正常零件輕還是重。

　　注意下面的條件：

①天平沒有砝碼。

②次品零件的重量不定，有可能輕，也有可能重。

　　拿起鉛筆和白紙，觸動你思維的琴弦，來解決這道難題吧！

4．伊甸園裡面的遊戲

難度 ★★　　所用的時間（　）秒　　答案見（138）頁

亞當和夏娃在伊甸園裡面快樂地生活，魔鬼化成的蛇，經常和亞當、夏娃搭訕。久而久之，亞當、夏娃就和蛇成了好朋友。

這一天，蛇對亞當、夏娃說：都說上帝最聰明，我想未必。我有一個難題，你們要是解出來，你們就比上帝聰明。有三盒寶石：一盒是藍寶石，一盒是紅寶石，一盒是紅藍寶石混裝。三個盒子各自有一個標籤，但每個標籤都是錯誤的。只能憑藉一個盒子，來判斷三個盒子各自裝著什麼寶石。

亞當和夏娃陷入了沉思，不一會兒說出了正確答案。

你知道亞當和夏娃是如何解開毒蛇提出的難題嗎？

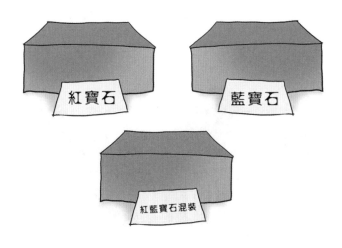

5．職業推理

難度 ★★★　　　所用的時間（　）秒　　　答案見（138）頁

　　漢斯、艾克、卡特和費理斯是約克鎮上的四戶居民，彼此之間相處十分融洽。四個人各有不同的職業，分別是木匠、大夫、員警和農民。

　　一天，漢斯的兒子腿斷了，漢斯帶他去見大夫；大夫的妹妹是卡特的妻子；農民尚未結婚，他養了許多母雞；艾克常在農民那裡買蛋，員警和費理斯是鄰居。你能根據上面的資訊，推斷出他們四個人的職業嗎？

6．獵豹的速度

難度 ★★　　所用的時間（　）秒　　答案見（138）頁

「在動物世界，獵豹可以說是世界上最名副其實的短跑冠軍。經過科學家們測算，獵豹在追擊牠最愛吃的羚羊的時候，時速可達113千公尺，比奔跑名將——印度羚羊跑得還快。」

美國德克薩斯有線電視台科學頻道，邁克爾正在主持動物世界節目，他那充滿詩情畫意的敘述，吸引了諸多觀眾，給電視台帶來了可觀的收視率。在每次節目結束的時候，邁克爾總會給觀眾留下一道耐人尋味的思維題，這也是他吸引觀眾的有效方法。

這期的動物世界介紹的是非洲獵豹，節目結束時邁克爾給觀眾們留下了一道問答題：

如果3隻非洲獵豹，能在3分鐘內捉住3隻羚羊，那麼100分鐘內捉住100隻羚羊，需要多少隻獵豹來完成？

這道題如果按照數學計算的方法，屬於比較簡單的數學題。但是這道題在某世界五百強公司的面試題中，是做為推理題出現的，需要面試者在三、四秒鐘內將正確答案說出來。

7 · 紙牌的排列

難度 ★★★★　　　所用的時間（　）秒　　　答案見（138）頁

　　休假期間，晴朗的午後，一對新婚夫婦在玩紙牌排列遊戲，因為他們認為，進行思維激盪，是腦力鍛鍊的最好方法。

　　他們先準備好了一副紙牌。太太坐莊，將同一花色的13張紙牌挑出來，重新洗牌，將牌從左到右背面朝上排列在桌子上。

　　太太吩咐先生準備好一支筆和兩張白紙：親愛的，請你記好下面的紙牌順序：

　　（1）K、Q和J互不相鄰，也不在紙牌的兩端：

　　（2）9和8之間是A，9在8的左邊；

　　（3）4位於Q和J之間，Q在J的左邊；

　　（4）10左邊的第二張牌是2；

　　（5）3左邊的第二張牌是7；

　　（6）最左邊的牌比最右邊的牌大1；

　　（7）K位於Q的左邊；

　　（8）從左邊數，第九張牌和第十張牌之和為9，第十張牌比第九張牌大。

　　幾分鐘後，丈夫按照從左到右的順序，在白紙上確定了紙牌的位置。看著丈夫寫出的答案，妻子獎勵給了丈夫一個甜蜜的深吻。

　　你想得到情人的深吻嗎？不妨事先操練一番，試著確定一下紙牌的位置。

8 · 猜牌

　　S先生、P先生、G先生他們知道桌子的抽屜裡有16張撲克牌：紅心A、Q、4，黑桃J、8、4、2、7、3，梅花K、Q、5、4、6，方塊A、5。約翰教授從這16張牌中選出1張牌來，並把這張牌的點數告訴P先生，把這張牌的花色告訴G先生。這時，約翰教授問P先生和G先生：你們能從已知的點數或花色中推知這張牌是什麼牌嗎？於是，S先生聽到以下的對話：

　　P先生：我不知道這張牌。

　　G先生：我知道你不知道這張牌。

　　P先生：現在我知道這張牌了。

　　G先生：我也知道了。

　　聽完以上的對話，S先生想了一想之後，就正確地推斷出這張牌是什麼牌。

　　請問：這張牌是什麼牌？

9‧小職員的智慧

佛羅里達州的巨富班傑明，興致勃勃地在電話中對公司的財務主管說道：「你立刻匯給鄧尼斯先生的帳號500萬美金的預付款。鄧尼斯先生研製成了一種世界上獨一無二的溶解劑，能溶解世上目前所知道的任何固體。他將這個專利權轉讓給了我，而且三天後給我郵寄樣品。」

班傑明先生嗓門粗大，被樓梯間打掃清潔的清潔工聽見了。他善意地對班傑明說了幾句話，班傑明先生取消了這宗數千萬美元的交易。你能猜出小職員對班傑明說了什麼話嗎？

10・五人工作日

張先生、林小姐、范小姐、馮先生和陳小姐五人在同一單位工作。第一天只有張先生、范小姐兩人工作，以後每天參與工作的人必須遵循以下規則：

第一，如果昨天林小姐工作，而范小姐不工作，今天張先生才工作。

第二，如果昨天范小姐工作，而馮先生不工作，今天林小姐才工作。

第三，如果昨天馮先生工作，而陳小姐不工作，今天范小姐才工作。

第四，如果昨天陳小姐工作，而張先生不工作，那麼馮先生今天才工作。

第五，如果昨天張先生工作，而林小姐不工作，那麼陳小姐就在今天工作。

那麼，到了第100天和第383天，會有誰參與當日工作？

11・鬼谷子的生日

難度 ★★★★★　　　所用的時間（　）秒　　　答案見（140）頁

　　孫臏和龐涓是鬼谷子的學生，鬼谷子的生日是M月N日，他們兩人都知道老師的生日就包含在下列10組資料中：

3月4日

3月5日

3月8日

6月4日

6月7日

9月1日

9月5日

12月1日

12月2日

12月8日

老師把M值告訴了孫臏，把N值告訴了龐涓。

孫臏說：「如果我不知道的話，龐涓肯定也不知道。」

龐涓說：「本來我也不知道，但是現在我知道了。」

孫臏沉吟了一下說：「哦，原來是這一天啊！」

請根據以上對話推斷出老師鬼谷子的生日是哪一天？

12・修理攪拌機

難度 ★★★　　　所用的時間（　）秒　　　　答案見（140）頁

　　新來的維修工負責維修某工地的攪拌機。在他的職責範圍內，共有15個攪拌機。主管告訴他，前8個攪拌機中有5個都需要修理，並讓他先試修其中的1個。維修工聽後，直接走向了8號攪拌機。為什麼？

13 · 誰是司機？

　　凱薩琳是麥肯迪夫婦的女兒，長大嫁人後也已經有一個6歲大的兒子。這5個人中誰是短程輪渡司機？（即麥肯迪夫婦兩人，凱薩琳夫婦兩人及6歲大的兒子）

　　現有的情況是：

　　第一，有一個人是短程輪渡司機。

　　第二，昨天，其餘四個人中有一個人坐了這司機的車子。

　　第三，短程輪渡司機的孩子，性別和乘客的父母親中年齡較大的那一位相同。

　　第四，短程輪渡司機的孩子，不是乘客。

　　第五，短程輪渡司機的孩子，不是乘客父母親中年齡較大的那一位。

　　請問，誰是短程輪渡司機？

14‧愛因斯坦的超級問題

難度 ★★★★★　　　所用的時間（　）秒　　　答案見（141）頁

　　在一條街上，有5座房子，噴了5種顏色；每個房裡住著不同國籍的人；每個人喝不同的飲料，抽不同品牌的香菸，養不同的寵物。

　　英國人住紅色房子，瑞典人養狗，丹麥人喝茶，綠色房子在白色房子左面，綠色房子主人喝咖啡，抽Pall Mall香菸的人養鳥，黃色房子主人抽Dunhill香菸，住在中間房子的人喝牛奶，挪威人住第一間房，抽Blends香菸的人住在養貓的人隔壁，養馬的人住抽Dunhill香菸的人隔壁，抽Blue Master的人喝啤酒，德國人抽Prince香菸，挪威人住藍色房子隔壁，抽Blends香菸的人有一個喝水的鄰居。

　　問題是：在5座房子裡，養魚的應該是哪國人呢？

15・盲人拿手套

難度 ★★★　　　　所用的時間（　）秒　　　　答案見（143）頁

　　有一個櫃子，櫃子裡面放著黃色手套兩雙、紅色手套三雙、綠色手套四雙、藍色手套五雙。這些手套擺放雜亂，全部混合。

　　一個僕人遵照主人的吩咐，從櫃子裡面拿手套，要取出一雙相同顏色的、左右手相配的手套。僕人是個盲人，請問她至少要從櫃子裡面拿出多少隻手套，才能達到主人的要求？

16・找病狗

難度 ★★★★★　　　所用的時間（　）秒　　　答案見（143）頁

　　山裡有10個獵人，每人有1隻獵狗。在這10隻狗中發現了病狗（這種病不會傳染），需要找出來並將其擊斃。

　　每個獵人可以觀察其他的9隻狗，以判斷牠們是否生病（如果有病一定能看出來），只是自己的狗不能看。觀察後得到的結果不得交流，也不能通知病狗的主人。主人一旦推算出自己家的是病狗就要槍斃自己的狗（發現後必須在一天內槍斃），而且每個獵人只能擊斃自己的狗，沒有權利打死其他人的狗。

　　第一天，沒有槍響，第二天仍沒有槍響，到了第三天傳來一陣槍聲。

　　請問村裡共有幾隻病狗，是如何推算出來的？

17・遠方來客的選擇

難度 ★★　　所用的時間（　）秒　　　答案見（143）頁

　　一個遠方來的客人，在旅館住下後洗了個熱水澡，到小鎮上要尋找理髮店，修剪自己長亂的頭髮。他向店主打聽理髮店的路怎麼走，旅館店主告訴他，小鎮只有兩家理髮店，出門左拐右轉就到了。他找到了一家理髮店，看到這家理髮店店主的頭髮凌亂，而且衣著破舊，店面也不怎麼乾淨。旁邊是另一家理髮店，客人發現這家店主剛剛理了自己的頭髮，髮型很好。而且這家店面十分乾淨。

　　客人思忖了一會兒，邁步到了第一家理髮店去理了頭髮。你知道客人為什麼這樣選擇嗎？

18・聰明的囚犯

難度 ★★★★★　　　所用的時間（　）秒　　　答案見（144）頁

　　被關在牢房裡的死刑犯，他們能相互看見，但由於用隔音玻璃隔離開了，因而他們相互聽不見。國王給予了這3個人一個平等的機會，在他們的頭上戴上白色或者黑色的帽子，假如能滿足以下兩個條件中的一個的話，就可以免除死刑，並給予釋放。

　　①在看到其他兩個人頭上戴著白色帽子時。

　　②用什麼方法可以知道自己頭上的帽子是黑色時。

　　實際上國王給他們3個戴的都是黑色的帽子。當然他們由於手被反綁起來了，所以無法看到自己頭上帽子的顏色。於是，3個人相互持續凝視了很長時間。終於其中一個頭腦聰明的A過來說，他推理出自己頭上的帽子是黑色的。那麼，他是怎麼知道的呢？

IQ180

2

第二章
偵探懸疑遊戲

1‧拉斯維加斯雪場的殺妻案

難度 ★★★　　　所用的時間（　）秒　　　　答案見（145）頁

　　希爾斯是紐約火車站的售票員工。這一天，一名到拉斯維加斯的乘客和妻子一起前來買票，引起了希爾斯的關注。這名身材魁梧的男子，左臉頰上有一顆顯眼的黑痣，這顆黑痣令人一眼望去，就對這名男子印象很深。

　　男子一手搭在妻子的肩上，一手將買車票的錢遞給希爾斯。買完票後，男子和妻子一同到候車室等候。不一會兒，希爾斯看到男子又來到售票大廳，在他臨近的售票口，和售票員說著什麼。男人的聲音就像從腹腔直接越過胸部和口腔，從鼻子裡面發出來似的，聽著讓人很不舒服。希爾斯聽得真切，希望男子盡快和同事結束這次對話。

　　幾天後，紐約的報紙上刊登了一則新聞：在拉斯維加斯的滑雪場上，一名男子和他的妻子遭遇不幸。妻子在滑雪時不慎跌落懸崖，男子成為妻子死亡的唯一證人！新聞上有男子的照片，希爾斯一下子認出了這個左臉上有黑痣的男子。

　　希爾斯立刻撥通了同事的電話，問了同事幾個問題後，希爾斯將電話接到了警局，指控男子就是謀殺妻子的兇手！

　　警局接報後，立刻將男子拘捕。經偵查，男子的確是蓄意謀害。

　　在此之前，希爾斯從沒有見過男子和他的妻子，更談不上熟悉。你知道希爾斯為什麼懷疑男子是殺人兇手的嗎？

2·黑手黨的槍擊案

難度 ★★　　　所用的時間（　）秒　　　答案見（145）頁

　　上世紀八〇年代，夏季。義大利首府巴勒莫市，籠罩在一片熱浪之下。一場從撒哈拉沙漠滾燙沙粒上吹來的熱風，越過地中海，籠罩了巴勒莫市區，使得這裡的氣候變得潮濕悶熱。大多數居民不堪忍受這樣的氣候，躲在家裡不願出來。

　　在寂靜的巴勒莫市的中心大街上，烈日炎烤下的巴勒莫市中心大街，靜悄悄地沒有一絲聲響，更見不到一個行人。這時候，七名黑手黨成員，從威士忌酒店醉醺醺地走出來，突然之間發生了口角，互相打鬥起來。不一會兒，他們各自佔據了有利地形，一場街頭槍戰無可避免的發生了。

　　這七名黑手黨徒分別是奧尼爾、詹尼、比爾滋、卡特、湯姆森、安德列和馬克，他們佔據的位置如下圖：

　　他們躲在障礙物的旁邊，開槍向對方射擊。從圖上看，每個人佔據的位置，都能向兩個人瞄準。在槍擊過程中，七個人誰也沒有挪動過位置，直到子彈射盡。卡特第一個被射中身亡，奧尼爾一槍結束了卡特的性命。奧尼爾也是槍戰中唯一的倖存者。

　　觀察這幅圖，你能看出六個人是按照怎樣的順序倒下去的嗎？又是誰射死了誰呢？

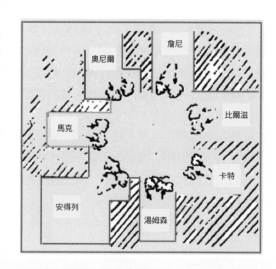

3・女傭的謊言

難度 ★★★　　　所用的時間（　）秒　　　答案見（146）頁

七月中的一天，奧地利大富豪德利安先生，在臥室離奇死亡。

警方勘驗了現場後，向女傭問話。女傭說道：「大約兩個半小時前，德利先生讓我給他往臥室送一杯加冰的威士忌，然後讓我給他準備洗澡水。洗完澡後德利先生叮囑我，他要睡一覺，兩小時後叫醒他。兩小時後我去敲門，他卻沒有反應。我打開臥室的門，發現德利先生已經口吐白沫，死在地上了。」

警方將德利先生生前喝過的威士忌杯子拿走，裡面堆著半杯冰塊。透過化驗，得知杯子裡面除了威士忌，還有安眠藥。

難道是德利先生自殺身亡？警方突然指控女傭涉嫌謀殺，你知道為什麼嗎？

4 · 被劫持的管理員

難度 ★★　　　所用的時間（　）秒　　　答案見（146）頁

盛夏的威尼斯早晨美麗動人，但一座飯店的頂樓，發出的一聲尖叫聲，給這座美麗小城蒙上了一層陰影。

尖叫聲引來了飯店侍者，他疾步奔到頂樓，發現飯店的管理員的腰部捆著一根繩子，被吊在天花板的掛鈎上。

「把我放下來。快叫員警，我被劫持了。」管理員說道。

員警迅速趕來瞭解情況。管理員說道：「昨天夜裡九點鐘，飯店打烊盤點，進來一群劫匪把錢全部搶走了。然後將我帶到頂樓上，用繩子把我吊了起來。剛開始我不敢喊救命，怕招致殺身之禍。及至劫匪徹底走光後我才大喊救命，可是飯店空無一人。這不，我在掛鈎上吊了整整十個小時！」

這個飯店的頂樓空無一人，有一部梯子似乎被盜賊用過，但被放置到了門外。

是不是管理員監守自盜呢？似乎不可能，因為四下沒有墊腳之物，一個人是無法將自己吊到如此之高的天花板上的。

頂樓是新擴建的，門窗都沒有安裝。盛夏的風，從空蕩的門窗外透進。探員克洛伊手拿一瓶礦泉水，連喝了兩口。突然不小心將礦泉水灑在地上。當他離開頂樓的時候，下意識看了一眼地板，發現灑在地上的礦泉水，很快被風吹乾了。

數天後，克洛伊將管理員逮捕，因為他涉嫌監守自盜。你知道管理員是怎樣將自己懸掛在頂樓的嗎？

5．簡易公寓裡面的打鬥案

難度 ★　　所用的時間（　）秒　　　答案見（146）頁

　　兩個流氓在一幢簡易公寓裡面發生惡鬥，鄰居的一個胖婦女聽到聲響，即刻撥打了報警電話。幾分鐘後，警員艾德蒙和鍾斯迅速趕到了現場。他們破門而入，發現其中一個流氓頭部流血倒在地上。檢查傷口初步斷定，是用鈍器猛擊所致。

　　嫌疑犯薩姆站在一旁，拒絕警員們的任何提問。警員們查看現場，簡易房裡面除了一張床，和地下的一個被踩扁的空鳳梨罐頭，什麼也沒有。牆壁、地板和床上，沒有任何碰撞的痕跡。

　　打死流氓的鈍器是什麼呢？警員們望著被壓扁的空罐頭，陷入了深思。具有多次犯罪經驗的薩姆語帶嘲弄：「我說過了不是我殺死他的，你看這屋子裡面，連一個可樂瓶子都沒有，難道我能用這輕飄飄的白鐵皮做成的空罐頭，將他殺死嗎？這真的十分可笑！」嫌疑犯薩姆這時候

反倒像一個毫不相干的旁觀者，對艾德蒙和鍾斯冷嘲熱諷。他知道，假如警方找不到殺人兇器，就無法對他進行指控。

「我確信，他沒有離開過這間屋子，也沒有往窗外扔過任何東西。」給警方報案的胖女人對警員說道。

薩姆到底是用什麼兇器將人殺死的呢？艾德蒙和鍾斯思考了片刻，兩人會意地雙目對視，鍾斯一把將薩姆的雙手背了過去，艾德蒙舉起拳頭，朝著薩姆腹部猛擊。薩姆突然受到攻擊，疼痛難忍，不由得嘔吐了起來。

艾德蒙甩甩手：「怎麼樣，老夥計，你還想抵賴嗎？」艾德蒙說出了兇器的名字，薩姆喪氣地垂下了頭。

6・兇手和手錶

難度 ★　　　所用的時間（　）秒　　　答案見（146）頁

　　位於克魯大街新羅克巷3號的一家汽車旅館內，發生了一起兇殺案。

　　所謂汽車旅館，就是專門為那些私會的情人設置的簡易約會地點。死在旅館內的是一位妙齡金髮女郎，女郎背部被水果刀插入致死。房間內，救護工作者進行了必要的施救措施，確認女郎死亡後，遺憾地退了出來，警長漢斯和著名偵探伯特查看現場。

　　「她是一位時裝模特兒，名叫露絲蘭恩。」警長先生在向伯特介紹詳細情況：「露絲蘭恩上星期和一個船員結婚，剛滿一星期就遇到了這樣的慘事。」警長不忍心地搖搖頭。

　　「他們的新房在哪裡？」伯特問道。

　　「第五大街拐角處的希恩公寓，他們有一間精巧的兩房套房。」警長說道。

　　伯特繼續問道：「有沒有懷疑對象？」

　　「在附近加油站工作的巴拉特先生，是露絲蘭恩的前任男友。後來不知什麼原因，這位漂亮的時裝模特兒選擇了船員。巴拉特是我們的第一個懷疑對象。」警長說道。

　　「看來我需要單獨拜訪一下巴拉特先生。」伯特聽完警長的介紹，將腕上的金錶拿了下來，放在死者身邊。警長漢斯知道，這位名偵探又要耍什麼「小花招」了。

　　伯特來到了巴拉特工作的加油站，毫不費力就找到了他，伯特開門見山問道：「你知道露絲小姐被殺了嗎？」

　　巴拉特臉上露出了驚訝的神色：「什麼？露絲被殺？什麼時候被殺的？兇手找到了嗎？」伯特舉手做出一副要看時間的樣子：「糟糕，我的手錶剛才一定忘在露絲小姐的房間了。我急著要辦另一件案子。對了，我來這裡是要告訴你，露絲小姐的死，和你無關。你能幫我到露絲小姐房間，將手錶拿來，送到警察局嗎？」

　　巴拉特猶豫了一下，似乎不情願地答應了伯特先生的請求。當巴拉特將手錶送到警察局時，他立即就被逮捕了。

　　你知道這是為什麼嗎？

7・一組經典的命案推理題

難度 ★★★★★　　　所用的時間（　）秒　　　答案見（147）頁

第一個推理題：企鵝肉

五年過去了，希金斯一直忘不了那次在南極遭遇的噩夢之旅。

這天，他應邀到朋友家吃飯，吃到了一道味道鮮美的菜。他問朋友這是什麼菜，朋友說是企鵝肉。希金斯聽了，發了一會兒呆，突然嚎啕大哭起來。回到家裡，當天晚上就跳樓自殺了。你知道這是為什麼嗎？

第二個推理題：隧道裡面的自殺事件

菲利斯汀身患頑疾多年。這天他聽聞臨近小鎮有一個鄉村醫生，專治他身上的這種病，動身前往醫治。他在那家規模不大的小診所住了半個月後，病全好了。那種興奮的心情，猶如死後重生般激動。他看著這個多彩的世界，留戀極了。

然而，在返程的時候，火車途經一個隧道，菲利斯汀突然歇斯底里地大叫一聲，跳車自殺。這是為什麼呢？

第三個推理題：池塘裡的水草

游泳教練安德魯，數年來一直生活在感情的陰影之中。

數年前的秋天，他和女友在池塘邊散步。池塘的水很深，在秋日下午的陽光下微微蕩漾。突然，女友不慎失足，掉進了池塘中。安德魯急忙跳到水裡面，卻沒有找到女友。他不甘心，三番兩次跳入水中尋找，最後傷心地獨自回去了。

每年秋天，他會帶上一束玫瑰花，來池塘邊悼念溺水的美麗女友。這天他又來到池塘邊，看見一位老者在釣魚。他問老者：「你的釣鉤，垂的很深吧！怎麼沒有水草呢？」老者說：「這池塘很乾淨，從來就沒有長過水草。」安德魯聽了老者的話，傻呆呆回到家裡，第二天來到池塘邊跳水自殺了。這是為什麼呢？

第四個推理題：葬禮後的謀殺案

安麗兒性格有點孤僻，醫生說她患有輕度的偏執狂症。

安麗兒和姐姐、母親三人相依為命。這一年母親去世了，姐妹兩人參加葬禮。在葬禮上安麗兒看見了一個強壯帥氣的男子，對他一見傾心。然而葬禮結束之後，安麗兒就再也沒有見過他。她的心事，從來不和別人說，因此她無法找到有關那個男子的一丁點線索。

一個月後，安麗兒將姐姐殺死了，這是為什麼呢？

第五個推理題：沙漠裡的屍體

沙漠旅行家史密斯看到一個人腦袋朝下死在沙漠中，身邊散落著好幾個旅行箱，奇怪的是這個人手中緊緊抓著半根火柴。你知道這個人是怎麼死的嗎？

第六個推理題：木屑引發的自殺案

安德列先生的馬戲團裡，有兩個侏儒。兩個侏儒在進馬戲團之前，吃不飽、穿不暖，受人侮辱，生不如死。所以他們十分在意這份工作。

由於經濟衰退，安德列先生的馬戲團收入不好，要裁掉一個侏儒。兩個侏儒中，瞎子侏儒比另一個侏儒矮，馬戲團當然願意留下更矮的侏儒。兩個侏儒決定比一下誰的個頭最矮，個頭高的侏儒，自動辭職。在約定比高低的前一天，瞎子侏儒突然自殺，在他居住的屋子，發現了木製家具和一地木屑。

你知道瞎子侏儒為什麼自殺嗎？

第七個推理題：半夜裡的敲門聲

比爾住在山頂上的一個小屋子。這天夜裡他聽見外面有人敲門，開門後卻沒看見人，於是關門睡覺。不一會兒又聽見了敲門聲，去開門，還是沒有人。第二天，有人發現山腳下有一具死屍，員警將比爾帶走了。為什麼？

8．浴缸溺死之謎

難度 ★★　　所用的時間（　）秒　　答案見（147）頁

　　名偵探大田一郎要去看望住在海邊豪宅的朋友松本下先生。大田一郎事先給松本先生打了一個電話，接聽電話的是松本先生的僕人介川龍一，得知大田要找松本，介川龍一將電話轉給松本。電話一端的松本像往常一樣開朗地大笑：「老朋友，有陣子沒見了。你什麼時候能來？」大田告訴松本他半個小時後到達。

　　半個小時後，大田一郎來到了松本家，介川龍一將大田迎進了客廳，讓他稍等。十幾分鐘過去了，還不見松本出來，大田奇怪地問道：「我剛才打電話告知松本先生我要前來拜訪，難道松本先生出去了嗎？」

　　介川龍一說道：「松本先生接聽完電話就進浴室洗澡去了，四十分鐘了，怎麼還不出來？」說完走到浴室門前輕輕敲門，裡面沒有一點動靜。大田感覺不妙，撞開門進去，看到松本死在浴缸裡了。

　　警方檢驗後給出結論：松本的肺部裡面有大量海水，沒有一點淡水的殘留，顯然是溺海而死的。大田一郎經過調查，得知當天只有介川龍一一個人陪松本先生在家裡，大田先生第一個反應就是：介川就是殺人兇犯！

　　面對指控，介川龍一拼命抵賴：「從住處到海邊至少需要一個小時的時間。事發半個小時之前松本先生還和你通電話，我怎麼會是兇手呢？」

　　大田說出了自己的推論，介川龍一聽了，低下了頭。在警方隨後的證據提取中，恰恰證實了大田的推論：兇手就是介川龍一。

　　你知道大田是怎麼推論出來的嗎？

9．技藝高超的盜馬賊

難度 ★★★　　所用的時間（　）秒　　　答案見（148）頁

　　美國大富翁克萊恩從蒙古買了一匹汗血寶馬，花費了數千萬美元。樹大招風，好多竊盜集團都盯住了克萊恩的這塊大肥肉，都想把汗血寶馬弄到手，發一筆橫財。

　　克萊恩十分注重寶馬的運送安全，他重金聘請了全美最有名的保全公司，保全公司派出了五名保全精英，荷槍實彈，日夜不離寶馬左右。克萊恩租用了一節火車車廂，秘密從蒙古動身開往俄羅斯，然後再到俄羅斯轉搭飛機。

　　五名保全人員和寶馬同處在車廂內。為了安全起見，車廂的窗簾都拉上了，外面的人看不到車廂裡面。但啟程沒多久，寶馬就被人盜走了。盜走這匹寶馬的是國際一個著名的竊盜集團。他們是怎麼將寶馬從保全人員的眼前盜走的呢？

10‧木條透露的訊息

難度 ★★　　所用的時間（　）秒　　　答案見（148）頁

　　凱琳是某市著名的木雕藝術家，不幸被殺死在家中。

　　警方聞訊到達現場後，兇犯已經從容離去。裡面的一切線索被清理。看來兇犯具有很高的反偵破能力。

　　「兇手一定是死者朋友圈裡的人，而且和死者關係很密切。」負責辦案的警官根據室內門窗完好、沒有搏鬥痕跡推斷，死者是在毫無防備的情況下遇害的。

　　死者臨死前做了一些掙扎，似乎要往電話旁邊爬動，但體力不支；從地上的畫痕看，死者似乎要寫下兇手的名字，但沒寫成功。」警官看著死者的雙手推斷。死者雙手各拿一根木條，企圖併攏在一起。

　　幾天後，警長靈機一動：「我知道死者手中木條的含意了。」根據木條提供的資訊，警方成功將嫌犯捕獲。

　　你知道死者手中木條的含意嗎？

11·不存在的地址

難度 ★　　所用的時間（　）秒　　答案見（148）頁

凱利斯被刺死在家中。

他是利馬街區便利店的一名普通職員，每天除了上班、下班，很少參加社交活動。他為人木訥，心地善良，從不和人結仇恨。

罪犯殺人後，帶走了兇器，現場沒有留下腳印和指紋，警方在案發現場沒有找到任何有價值的線索。

警員們都撤走後，名偵探喬治留在現場。他又仔細搜查了一遍，在凱利斯的書房裡，發現了一個空信封，信封上寫著收件人的地址：本市利馬街區54號收，沒有收信人的姓名。

喬治立刻帶人查找利馬街區54號，發現利馬街區一共只有50號，始終沒有54號這個地址。喬治到當地郵局，郵政局長告訴喬治，負責這個街區新建投遞的，一直是老郵政員斯波特。喬治要求和斯波特談話，郵政局長說道：「我正想找他呢！從今天上午上班到現在我一直沒看到他。打他家裡電話也沒人接。自從我任職以來，斯波特從未出現過類似情況。他是一個稱職的老員工，在這裡勤勤懇懇工作了將近十年……」

喬治憑直覺，斯波特一定出事了。他顧不得聽這個滿臉紅光、體態肥胖的郵政官僚的廢話，問清了斯波特的地址後，帶人趕到斯波特家，發現斯波特也被人用刀子刺穿胸口而死！同樣，現場也沒有留下對破案有利的任何線索。

案情陷入了困境。一個月後，兩起兇殺案沒有一絲進展。半年後，隨著一起國際間諜案的宣破，案情才真相大白。

你知道凱利斯信封上那個「不存在的地址」裡面，有什麼秘密嗎？

12・遇害的女偵探

難度 ★★　　　所用的時間（　）秒　　　　答案見（148）頁

英國著名的私家女偵探黛莉，前往馬來西亞調查一起毒品走私案時，在所住的酒店內被槍殺。

警方接報後趕到現場，陪同前來的好友是駐當地的國際刑警組織成員黑恩。黑恩很仔細地查看了現場，看見黛莉胸口中了兩槍，手裡面緊緊握著一支口紅。黑恩掀起窗簾，看見窗戶玻璃上有一組用口紅寫的數字：809。黑恩從黛莉身邊撿起黛莉遺落的女包，顯然是兇犯走的匆忙，沒來得及搜查黛莉的隨身物品。黑恩從裡面找到一張捲的十分緊湊的紙條，紙條上面寫著一句話：「已經查到了毒梟的接頭人，分別是代號608的柯，代號906的喬，代號806的凱。其中一個和毒梟有聯繫。」

黑恩思考了片刻，指著紙條上的一組代號說道：「和毒梟有聯繫的就是他。而且殺死黛莉的兇手，基本上可以斷定是毒梟派來的人。」

警方根據線索，一舉將販毒組織捕獲，並且找到了槍殺黛莉的兇手。

你知道和毒梟有聯繫的，是哪組數字嗎？

13·贖金哪裡去了？

難度 ★★　　所用的時間（　）秒　　　答案見（149）頁

「我兒子不見了，他被人綁架了！」松本在電話裡暴跳如雷。這名當地的首富，只有一個獨生子，十分疼愛。

放下電話，名偵探艾林仔細回味松本剛才的話。據松本說，兒子是在回家的時候，被人攔截綁架。艾林監聽了富翁家的所有電話，他知道綁匪很快就會和松本聯繫，索取贖金。

果然當天晚上，有人打來電話，要求富翁吩咐司機，將一千萬美元裝在旅行袋內，埋在公園的大草叢內。艾林的監聽電話還沒有將來電定位，對方就掛斷電話了。

司機按照吩咐，將贖金埋在指定地點，警方在原處佈控監視。幾天過去了，一直沒見有人來拿贖金。警方將埋藏贖金的地方挖開，發現旅行袋還在，而袋子內的贖金不見了！

時隔不久，富翁的兒子被釋放。

14．不在場的證據

難度 ★★★　　　所用的時間（　）秒　　　答案見（149）頁

「我有不在場的證據，這個威爾斯可以作證。」面對警方指控，科尼理直氣壯。

科尼對自己捲入這場兇殺案、成為警方的嫌疑犯感到頗為費解。他說在兇殺案發生時，他正在家中和朋友威爾斯一起吃宵夜，而且在看一場電視直播節目，他能說出節目的內容。警方就此傳訊了威爾斯，威爾斯向警方證實：那天晚上，他和科尼一同在科尼家中喝酒，並且一起觀看那場電視直播節目。

警方又多方調查，發現威爾斯並沒有說謊。但是他們很快找出了破綻，對科尼重新進行指控，並且予以拘捕。

你知道科尼不在場的破綻在哪裡嗎？

15 · 冤死的廟祝

　　江寧知府高舉清，為人正直，得罪了當地不少的土豪劣紳。

　　高舉清的夫人信奉佛教，每逢初一和十五，都要去觀音廟燒香拜佛。有人意圖將高夫人害死，以此報復高知府。他們想起一條毒計，特製了一根毒香，只要聞到這種香的味道，即刻毒發身亡。

　　這個月的初一，高夫人又到觀音廟燒香，例行在山下買了一炷香，賣香人將那根毒香賣給了高夫人。不巧下起了雨，高夫人手拿毒香上山，到了觀音廟，香受了很重的濕氣。

　　這天高夫人心情很好，給觀音廟多加了香火錢，廟祝十分高興，給高夫人點了香，在一旁侍候。沒想到毒香點著後，好不容易才燃旺，廟祝聞到煙味，當場七竅流血，倒地身亡，而高夫人卻安然無事。

　　你知道這是為什麼嗎？

16．扇子冤案

| 難度 ★★★ | 所用的時間（　）秒 | 答案見（149）頁 |

春節剛過，江南富商林員外就和林夫人告別，出去做生意了。

轉眼四月來到了，連續幾天下著小雨。這天晚上盜賊趁著雨夜，進入林員外家行竊，驚動了林夫人，盜賊害怕事蹟敗露，將林夫人殺死。

第二天，辦案的差役在林府的圍牆外面撿到了一把扇子，上面的題詞是李之秋贈杜修春，李之秋是誰，誰也不知道。但人們都認識杜修春。

杜修春是當地的一名落魄武舉，言行不拘一格，舉止很不莊重。人們紛紛猜疑林夫人是杜修春殺害的。差役也將杜修春列為嫌疑人，拘捕到縣衙嚴刑拷打，杜修春受不了，只好招認。

突然有一天，縣令夫人對縣令說道：「你這個案子判錯了。」隨後說出一番話。縣令聽了恍然大悟，急忙重審，果然冤枉了杜修春。

請問，縣令夫人是如何得知案子判錯了呢？

17・誰是偷畫賊？

難度 ★　　所用的時間（　）秒　　　答案見（149）頁

　　盛夏的一個星期天早晨，正在睡夢中的倫敦警署警長安德羅接到倫敦博物館打來的電話，稱博物館中一幅名畫被盜。

　　安德羅接聽完電話，在床上賴了幾十秒，一躍而起。「真見鬼！我年休假的第一天，就這樣被蹧躂了！」安德羅嘟嘟囔囔發洩著心中的不滿，手腳俐落地穿好衣服，通知了著名的私家偵探巴拉爾，一同趕往博物館，查看現場。

　　被盜的是荷蘭著名畫家梵谷的《向日葵》，這幅畫價值連城。

　　「盜賊下手真狠！」安德羅又嘟囔了一句。

　　「昨天晚上，誰負責這裡的守衛工作？」巴拉爾雙眉緊皺，詢問陪同查看現場的博物館副館長艾迪克。艾迪克回答：「有三名工作人員，還有我和管理員卡塞羅。三名工作人員離開後，我和卡塞羅先生稍晚一些離開，然後和三名工作人員一同到酒吧消遣，天快亮的時候才回到家裡。剛剛到家裡還沒躺下，就接到了這個不幸的電話。」艾迪克停頓了

一下：「我們正在酒吧喝酒的時候，卡塞羅先生說將東西忘在博物館了，然後借我的車回去了一趟。你們不會懷疑他吧！這個恪盡職守的老員工，在這裡整整服務了快三十年了！」

「是的，我恪盡職守，還有一年就在這裡工作了三十年了。昨晚我將我太太今早送給我的生日禮物，一條珍貴的手鍊忘在博物館了。」卡塞羅說完，將手腕伸出來。那的確是一條成色極好、極其昂貴的手鍊。」

巴拉爾沉默了一下，回到警局建議拘捕博物館中的一個人。你知道這個人是誰嗎？

18・浴室裡的溫度計

難度 ★★　　　所用的時間（　）秒　　　答案見（150）頁

　　東京一位著名富商在浴室暴斃，警方判定這是一起謀殺案。警方勘察現場時發現，浴室的天花板上，滿是水漬。

　　和死者生前最後接觸的，是死者的私人醫生山本。探員高志恩對山本醫生進行例行問話：「死者在案發前曾經打電話給你，讓你給他看病，對嗎？」

　　「是的。」山本醫生說道。

　　「你別緊張，這僅僅是一次例行問話。請問他為什麼會在浴室內暴斃，甚至連天花板都濕了。你能談談你的看法嗎？」高志恩又問道。

　　「我想，他是因為中風而死的。」

　　「浴室裡面的針藥是你的嗎？」

　　「是的，我從手提包裡面拿出來，準備給他治病的。」

　　「浴室裡面怎麼會有溫度計碎片呢？」

　　「那是我不小心摔破的。」

　　「死者生前究竟是得了什麼病讓你來看病的呢？」

　　「心臟病。」

　　「你之前說他是中風。」

　　「是的，中風引發了心臟病。」

　　探員說道：「山本先生，我現在指控你涉嫌故意殺人。」

　　你知道高志恩是憑藉什麼依據，認定山本是嫌犯的嗎？

19・劫機犯的目的

難度 ★★　　　所用的時間（　）秒　　　答案見（150）頁

　　劫機是難度極大、後果極其嚴重的犯罪活動，究其動機，不外乎追求個人自由、勒索贖金、進行有政治傾向的恐怖活動。但也有的劫機案件，犯罪者的動機讓人感到驚奇。

　　這一天，由美國三藩市飛往紐約的飛機上，空中小姐在洗手間發現了一張紙條，上面寫著：「按我的指示，現在飛機立刻轉航邁阿密。否則我將炸毀飛機。」

　　驚慌失措的空姐急忙將這個資訊告知了機長，機長立刻和機場塔台聯繫。為了安全起見，飛機答應了劫匪的要求，轉航飛到了邁阿密。

　　飛機停穩後，特警立刻上飛機搜查，發現飛機內並沒有炸彈。

　　警方即刻對搭機的每個乘客進行了調查，發現一名男子的母親生命垂危。警方立刻將這名男子拘捕，並且指控他涉嫌劫機。

　　你知道警方是怎樣分辨出嫌疑犯的嗎？你能猜得出嫌疑犯的劫機動機嗎？

20·自殺案風波

　　開米勒自殺了。這個消息在小鎮上傳開後，引起了不小的風波。

　　「他怎麼會自殺！」冰淇淋店的胖太太語調遺憾：「他生活幸福，收入高，為人和善，愛整潔。他怎麼會自殺！」

　　好多人的看法和胖太太相似：開米勒是小鎮上著名的外科醫生。他愛好整潔，並且有輕度潔癖，家裡總是井井有條一塵不染。妻子在州聯邦銀行上班，半個月回家一次；唯一的愛女在美國留學。

　　在案發現場，警長莫森看到開米勒死在床上，安然而又有條不紊地蓋著一張床單。床頭櫃上是半杯牛奶和一個八十粒裝的空安眠藥瓶。

　　和小鎮上的人一樣，儘管找不到謀殺的一絲痕跡，但警長莫森也不相信開米勒是自殺。

　　然而，一個細小的破綻，使得莫森恍然大悟，終於認定開米勒是被謀殺。

　　你知道這是為什麼嗎？

21·街頭金錶搶劫案

難度 ★★★　　　所用的時間（　）秒　　　答案見（150）頁

　　初夏的首爾美麗動人，然而大街上的一場搶劫案，破壞了首爾和諧的氛圍。兩名男子在激烈爭吵，最後廝打在一起。警員聞訊趕來，原來兩名男子正在爭搶一只勞力士金錶。一名男子高大魁梧，一名男子枯瘦矮小。

　　警員將他們分開後，身材消瘦的男子說道：「我下班開車經過這裡，這名男子在旁邊攔車，我停下後，他就搶我的手錶，將我從車內強行拉了出來。」

　　而胖男子則說道：「我在街旁等巴士，這名男子開車到我身邊，停下後就搶我的金錶。」

　　「這只勞力士金錶價值好幾萬美金，他才沒資格戴呢！」消瘦男子語調輕蔑地說。

　　「開玩笑，幾萬塊錢的金錶，在你眼裡很了不起嗎？」胖男子反唇相譏。

　　警員接過手錶仔細一看，將手錶交給了消瘦男子，拘捕了胖男子。警方憑什麼斷定男子涉嫌搶劫呢？

22‧飛機上發生了什麼事件？

難度 ★★★★　　　所用的時間（　）秒　　　答案見（151）頁

　　暮春一天的上午洛克鎮上空像往常一樣，出現了一架民航客機。突然，從客機上落下兩個沒有佩戴降落傘的人來。這個情況被洛克鎮的好幾個人看到了，人們驚訝萬分，競相猜測：飛機上到底發生什麼事了？

　　第二天一早，當地早報的頭條新聞在洛克鎮引起了一場不小的熱烈討論。新聞只透露了一則簡短的資訊：昨天上午十時許，一家民航客機飛臨洛克鎮上空的時候，突然失去了控制，撞在附近的大山上，機毀人亡。

　　飛機失事地點的居民聲稱，他們親眼看到這架民航客機跌跌撞撞，好像失去了控制。

　　警方迅速介入調查，數天後找到了飛機的黑盒子，並且在飛機殘骸中發現了槍械碎件。這場事故的原因終於真相大白。

　　你能推測飛機上到底發生了什麼事情嗎？

23·比爾老師的死

難度 ★★★　　　所用的時間（　）秒　　　答案見（151）頁

比爾老師在家中被人殺害了。

這起兇殺案發生在酷熱夏日的一天晚上。警方勘察現場，發現死者是被勒死的，死者倒在家中客廳地板上，上身赤裸。經過初步調查，警方鎖定了兩名犯罪嫌疑人。

一個嫌疑人是比爾一個學生的家長。這個學生整天和街上的流氓惡棍混在一起，曉課、酗酒、抽菸、勒索低年級學生。責任心強的比爾多次對該學生進行嚴加管教，但學生家長為人粗暴，修養極差，對孩子持放任態度。比爾無奈之下，通知校方將該學生開除。學生家長對比爾開除自己的孩子，懷恨在心，多次揚言要殺掉比爾。

第二個嫌疑人是比爾的弟弟。比爾的弟弟是當地著名的惡棍，他好吃懶做，一身惡習，吸毒、玩女人、偷竊、賭博，樣樣在行。比爾的弟弟為人薄情寡義，性格野蠻，經常過來向哥哥索取零用錢。哥哥一旦好言相勸，或者拒絕，就遭到弟弟的辱罵甚至毆打。

警方還原了比爾遇害前的情形：比爾站在窗前納涼，嫌疑人走過窗前，高喊比爾開門。比爾開門後，遇害身亡。警方根據一些細微的情節，排除了一個嫌疑人。

你知道警方確定的嫌疑人是誰嗎？

24．奪寶大賽上的陰謀

難度 ★★　　　所用的時間（　）秒　　　答案見（151）頁

　　「我們公司製作的防盜玻璃櫥櫃，能承受重錘打擊和子彈掃射，是黃金珠寶行的首選。」在一次商品宣傳活動中，開利防盜公司的主管謝爾遜，在宣傳他們的一項新產品——防盜玻璃櫥櫃。他動作誇張，滿臉通紅。

　　「大家請看錄影。」謝爾遜說完，對著台下的觀眾播放了一段錄影。錄影中擺放著開利公司的防盜櫥窗，旁邊的一名警員手拿衝鋒槍，對著玻璃櫥櫃掃射數秒鐘，槍聲停止後，聽見彈頭發出清脆的聲響，濺落在玻璃櫥櫃周圍。

　　「大家不要懷疑這段錄影的真實性。我這裡有公證機關的證明，還有我們敬愛的警長——邁克先生，前來作證。」謝爾遜面帶微笑，轉身

將台下的警長請了上來。警長面帶微笑，點頭向觀眾們致意。

「當然，在公眾場合，我們無法用子彈試驗。我這裡有一個重磅大錘，哪位大力士過來，用大錘將這個玻璃櫥櫃打出裂痕，即刻獎勵他五萬美金！所以，我們這次商品宣傳大會，又是一場有趣味的奪寶大賽。」謝爾遜面對觀眾，用極具煽動性的語調高聲演講。

觀眾中一位身材魁梧的壯漢走了上來，掂了掂台上的大鐵錘，感到輕重合手，他鼓足了勁，高舉大錘，滿懷信心一錘砸了下去，玻璃櫥櫃毫髮無傷。壯漢有點急躁，緊接著一錘又一錘的猛砸，直到他氣喘如牛，才沮喪地走下台去。

又有幾名男子來台上試驗，都沒有將玻璃櫥櫃損壞。

正當謝爾遜洋洋自得的時候，一名身材魁梧的男子走上台來，將玻璃櫥櫃翻轉底部朝上，手持大鐵錘，一錘猛砸下去，將玻璃櫥櫃砸了個稀巴爛！

正洋洋自得的謝爾遜，一下子目瞪口呆！觀眾們開始喧鬧，紛紛指責上台砸玻璃櫥櫃的前幾名男子是公司雇傭的人。謝爾遜啞口無言，當場向男子支付了了五萬美金獎賞。

這真冤枉了謝爾遜。他既沒有造假，更沒有雇傭人，他公司的防盜玻璃櫥櫃，的確品質很好。防盜玻璃櫥櫃在製作之前，謝爾遜告訴工程師：這個玻璃櫥櫃要做為樣品公開宣傳，並且要舉辦奪寶活動。所以工程師將這個玻璃櫥櫃製作得相當牢固。

可是為什麼被最後來的男子一錘砸碎了呢？

25・離奇的尖錐

難度 ★★★　　　所用的時間（　）秒　　　答案見（151）頁

　　航空模型愛好者約瑟夫，將大半生的心血全部用在遙控飛機研究設計上。從他小時候，就立志在遙控飛機領域有所建樹。可是命運給他開的玩笑，實在太殘酷了。直到今天，約瑟夫已經五十多歲了，仍舊看不到一點希望。

　　其實早在十幾年前，約瑟夫就已經將希望轉移到兒子身上。為了培養兒子的遙控飛機設計，他花盡錢財，費盡心血。同時，妻子安迪，對約瑟夫沉溺於遙控飛機十分不滿，一度大吵大鬧。

　　然而，遙控飛機帶給約瑟夫的還不僅僅是這些。在今天的全美遙控飛機大賽中，兒子竟然一敗塗地！看台上的約瑟夫，頓時成了大海中的一葉扁舟。他站起身來，再也沒有心思看下半場比賽，神志恍惚、搖搖晃晃地回到了家中。安迪正在客廳打掃，他看見安迪，就像看見了親人，希望得到她的寬慰。然而，早就對約瑟夫憤憤不平的安迪，見到他這樣失魂落魄的樣子，知道兒子今天賽況不佳。這給了安迪攻擊約瑟夫

的口實,她開始大肆奚落和指責約瑟夫。約瑟夫不堪忍受安迪的嘲弄,躲到了他的書房中。書房中堆滿了遙控飛機,只有看到它們,約瑟夫心裡才會感到好受一些。

然而安迪推開了書房的門,大聲指責約瑟夫是一個不稱職的丈夫,不負責任的父親,沒有生活觀念的父親,將兒子引入歧途,迷戀遙控飛機,影響了他的學業成績。約瑟夫怒火中燒,拿起用來製作遙控飛機的尖銳工具,猛刺過去,刺在安迪的前胸上,安迪頓時暈厥過去。

約瑟夫腦袋裡面頓時一片空白。許久,他才試探了一下,安迪還有口氣。他撥打了急救電話和報警電話。急救人員將安迪帶走後,警方也隨之來到了。自我保護的本能,使得約瑟夫開始推卸責任,對警方說這是一起入室搶劫殺人案。

警方搜尋了半天,卻沒有找到兇器。安迪經過急救,活了過來。她向警方指控是約瑟夫故意刺殺她,約瑟夫被警方傳訊。可是沒有兇器,案件就無法進展。

半個月後,在距離約瑟夫兩百公尺處一幢五十三層的大廈頂樓,工作人員發現了一把帶血的尖錐,交給了警方。警方認定,這個尖錐就是約瑟夫刺殺安迪的兇器。

按照約瑟夫當時的情形,他是絕對沒有時間跑到兩百公尺外的大廈頂樓拋棄兇器的。可是兇器難道長了翅膀自己會飛嗎?你能推斷其中的原委嗎?

26 · 一場耐人尋味的綁架案

難度 ★★★★　　　所用的時間（　）秒　　　答案見（151）頁

　　凱斯特帶著妻子瑪麗，為了躲避債務，來到這個小鎮上暫住。然而沒多久，凱斯特就被綁架了。綁匪致電瑪麗要到小鎮唯一的銀行，提領五十萬美元贖金，並且勒令瑪麗不得報警，否則立刻殺死凱斯特。

　　瑪麗依照綁匪指令，到銀行提款。在提款過程中，她幾次想暗示值班經理替她報警，但她感覺似乎有人在盯著她。她向銀行經理使眼色，可是經理不加理會，俐落地給她辦好了手續，清點好現金。

　　瑪麗帶著錢要離開，綁匪突然致電，讓她將錢放進銀行轉角的垃圾桶內。

　　這時綁匪又給瑪麗打來電話，告訴她凱斯特在另外一個小鎮某地等她。她急忙趕過去，和丈夫見面後，立刻報了警。

　　警方在銀行轉角的垃圾桶內找到了所有贖金。令警方感到奇怪的是，綁匪為什麼不盡快拿走贖金呢？

　　這真是一場耐人尋味的綁架案。你能理清其中的頭緒嗎？

27．不動聲色的謀殺事件

難度 ★★　　所用的時間（　）秒　　答案見（152）頁

美國鐵路公司的職員湯姆森，喜歡和兒子詹尼玩「員警和劫匪」的遊戲。他們父子經常用玩具手槍在家裡互相「掃射」，被射中的人就要躺在地上裝死。

每當湯姆森下班回家後，詹尼總會在花園裡等他。而這個時候，湯姆森會模仿各種小動物的叫聲，詹尼聽到動靜，就會開槍向他射擊，湯姆森便假裝中槍倒地。這種情形讓四歲的詹尼哈哈大笑。

父子兩人以這樣的方式，整整持續了一年。詹尼五歲的時候，「槍法」似乎很精湛了。

這天，湯姆森帶了一個朋友來家裡做客。兩個人曾經有嫌隙，好色的湯姆森企圖調戲朋友的老婆，被朋友斥責了一頓。後來湯姆森再道歉，朋友反而感到內疚，兩人又重歸於好。

湯姆森和朋友快到家門的時候，湯姆森提醒朋友，見到兒子要學小貓、小狗的叫聲，這樣兒子就會很開心。當他們進入花園的時候，詹尼手拿槍等候。朋友假扮小貓、小狗逗孩子玩，沒想到詹尼對著他就是一槍。只聽砰的一聲，客人當場中槍倒地——這次竟然射出的是真子彈！看著客人當場慘死，詹尼還以為客人在和他玩遊戲，在一旁歡呼雀躍（詹尼和父親湯姆森平時玩的是有子彈的玩具手槍，子彈是軟橡膠做的，不會傷人，但手槍發出的聲音和真槍很相似）。

事情鬧到了法庭上，法庭宣佈詹尼是用父親的自衛手槍玩耍，屬於誤殺，不予追求刑事責任。

於是，這場不露聲色的謀殺案，就這樣了結了。

假如你是法官，你能找出謀殺的證據嗎？

28 · 販毒者的失誤

難度 ★★★　　　所用的時間（　）秒　　　答案見（152）頁

「妳確信沒人知道妳來我這裡嗎？」愛德華謹慎地看了一眼剛剛進門的金髮女郎，再次問道。

「我確信。我家裡人不知道，我的密友不知道。我在門口轉了好長時間，確信沒人進出後才按響了你的門鈴。」金髮女郎說道。

「好的，請妳過來驗貨。」安德列色瞇瞇地瞅了一下女郎的細腰和翹起的乳房，將她帶到臥室。

「全是上等的白粉！」安德列，這個以開網路商店賣健身器材為名的販毒分子，將一袋五十克裝的海洛因，遞給了女郎。他不懷好意地將臉湊近女郎的脖子，在她耳邊輕聲說道：「既然來了，我們就玩玩吧，寶貝！」

「我說過，我不幹那種事的，我只是來拿貨！」女郎嚴詞拒絕了安德列的非分之求。安德列慾火中燒，一把將女郎的細腰攬住，將女郎壓

在床上。女郎大怒，伸手打了安德列一記響亮的耳光。

「臭婊子！」安德列惱羞成怒，一把掐住了女郎的脖子，不一會兒將她掐死了，安德列嚇出了一身冷汗。

「見鬼，我為什麼要殺她！」安德列內心煩亂，點燃了一根菸。「好在沒人知道她來過這裡。」安德列自我安慰了一下，將女郎裝進了一個大旅行袋，然後仔細清理了一下地上的痕跡，連髮絲也不放過。他確信即便警方神靈般出現在他家裡，也絕對不會找到任何蛛絲馬跡。隨後，身材魁梧、力大無窮的安德列，手提裝著女郎屍體的旅行袋，到了樓下，開出汽車，將女郎的屍體拋到了荒郊野外。

第二天，安德列正在睡懶覺，突然響起了急促的敲門聲。安德列下意識地顫抖了一下，過去開門，竟然是兩個警員。

「昨天晚上，有人來過你這裡嗎？」警員問。

「沒有。」安德列的心狂跳，這個經驗豐富的販毒流氓，見識還算廣，裝作無所謂地回應了一句。

「我們在野外發現一具女屍，身上有你的居住地址。」警員掏出一張紙條。

「見鬼！」安德列心中咒罵了一句：「我怎麼沒有搜身！」但他立刻鎮定下來：「我在網路上出售健身器材，好多運動愛好者都和我聯繫。這名女郎身上有我的地址，這不奇怪。我的地址就在我網路商店下面，還有電話、電子信箱。」安德列故作鎮定。

警員又詢問了幾個問題，一名警員留在外面，另一名警員到屋子裡轉了一圈，隨後離開了。

沒想到第三天，警方突然將安德列拘捕，指控他涉嫌殺人。你知道這是為什麼嗎？

29・遺書裡面的秘密

難度 ★★　　所用的時間（　）秒　　　答案見（152）頁

　　珍妮打開房門，看見丈夫戴威爾躺在沙發上，右手握著一把手槍，鮮血從頭部流淌下來，早已凝固了！

　　警方接到珍妮的報警電話，看到戴威爾的頭部中槍，屍體前面是一張旋轉椅，書桌就在旋轉椅的前面。一台旋轉電扇，正對書桌，戴威爾的手臂搭在電線上，插頭從牆壁上的插座中脫落下來，垂在地上。

　　書桌上有一張戴威爾寫的遺書，遺書的內容是：「親愛的珍妮，我要走了。在拉斯維加斯賭場，我成了窮光蛋，我完了。永別了，保重！」

　　「是您丈夫的筆跡嗎？」探長克馬斯問。

　　「千真萬確，就是他的字跡，但看起來很潦草。」珍妮說。

　　「介紹一下妳丈夫的情況好嗎？」

　　「他是一位專欄作家，可是自從去年迷上了賭博，開始不務正業。」珍妮一邊流淚，一邊說道：「可惡的拉斯維加斯賭場，毀了我們的家庭。」

　　克馬斯的目光落在遺書上，然後轉向戴威爾的屍體，再看看垂在地下的電扇插頭，問道：「這電扇常用嗎？」

　　「是的。」珍妮說道。

　　克馬斯輕輕挪開戴威爾的手臂，插上了電扇插頭，電扇轉動起來。克馬斯說道：「妳丈夫不是自殺，是他殺！」

　　你知道克馬斯判斷的依據嗎？

30・神秘消失的手槍

難度 ★★★　　　所用的時間（　）秒　　　答案見（152）頁

「這裡流氓惡棍遍地都是，你得小心。」老牌警員安德羅提醒新來的搭檔安尼：「尤其是這個時候，路燈都熄了，他們有可能出來在街道上狂歡。」

正說著，突然前面傳來一聲沉悶的槍響，安德羅和安尼拔出配槍，一起朝槍擊方向跑去。不一會兒，他們藉著夏夜朦朧的月色，看見前面有一個男子的身影，正朝不遠處的河岸奔跑。

「停下，我是員警！否則我要開槍了。」安德羅高聲警告。男子跑到了橋邊，伸手將一個東西扔進了河中，然後雙手抱頭，蹲在地上。

安德羅讓安尼看住男子，他在周邊搜尋了一番，看見一個中槍倒地的女子。安德羅叫來救護車，將女子送走，過來詢問男子：「你為什麼要跑？」

「我感到悶，睡不著，出來納涼。倒楣，竟然遇到槍擊，我受到驚嚇所以才逃跑。」經驗豐富的安德羅在男子身上嗅出了輕微的彈藥味。

「年輕人，說實話，或許對你有好處！」安德羅說道。

「不不不，老員警，我說的全是實話，不信，你問我老婆，我老婆十分性感，教人著迷！」男子擺出一副流氓相，滿不在乎地說道。

兩人在男子身上沒有搜到任何有價值的東西，將男子帶到警局，經檢查，男子右手有火藥顆粒。

「這難道能證明我殺人嗎？這聽起來十分可笑！」男子的態度十分囂張。

警方對男人絲毫沒有辦法。他們將男子扔東西的水域翻來覆去地搜尋，沒有找到殺人兇器。

「活見鬼！我和安尼幾乎聽到槍聲就往那邊跑的，空曠的街區，只有這個男子。而且他的右手明顯剛剛開過槍。」安德羅弄不清男子將槍到底藏到哪裡去了。

後來，男子的槍被找到了，你知道是在哪裡找到的嗎？

31 · 遲到的刑偵

難度 ★★★★　　所用的時間（　）秒　　　答案見（153）頁

　　歐盟領導人會議在巴黎舉行。在此之前，某恐怖組織曾揚言要炸毀會場，所以會場的保全工作十分縝密。

　　這天上午，一名男子匆匆走進會場大門，被保全人員攔住。保全人員讓他出示證件，男子操著一口流利的英語，聲稱自己聽不懂他們在講什麼，並且說自己是英國安全部門的高級警官，然後他掏出自己的證件。法國士兵中有懂英語的，仔細看過證件後，沒有看出什麼破綻。又致電法國安全部門，讓法國安全部門向英國安全部門核實，確認該男子就是英國安全部門的高級警官，於是，法國士兵揮揮手，習慣性地用法語說了一聲對不起，並且告知男子，可以進入會場。男子聽了，用英語讚揚保全人員恪盡職守，並表示了感謝，隨後進入會場。正當男子要走進電梯的時候，保全人員一擁而上，衝過去將男子制伏。後來經過審訊，該男子就是恐怖組織的成員。而那位真正的英國安全部門的高級警官，正在會場履行保全職責呢！

　　你知道會場的保全人員是怎樣看出男子破綻的嗎？

32．風流偵探被暗算

難度 ★★★　　所用的時間（　）秒　　　答案見（153）頁

　　這天晚上，風流偵探斯科特耐不住寂寞，又上街物色一番後，把一個迷人的金髮女郎帶到自己的臥室過夜。就在他們剛剛結束了一陣狂歡之後，床頭櫃上的電話鈴突然響了起來。「是斯科特嗎？剛才你又和女人鬼混了吧？你們幹的好事，都已被我錄下音了。老兄，告訴你吧，你床上的那個金髮女郎是街頭黑幫頭頭的情婦。你要是不想讓他知道的話，可以出5000美元買下這捲錄音帶。」聽筒裡傳來的是一名男人的聲音。不一會兒，從聽筒裡又傳來了錄音帶的聲音，確實是剛才斯科特和金髮女郎做愛時發出的聲音，這使得斯科特驚訝不已。

　　「一定是有人趁我不在家時，在臥室裡安裝了竊聽器。」斯科特想到這兒，便下床把房間裡裡外外查了個遍，可是什麼可疑的東西也沒找到。這間臥室前不久剛剛裝好隔音裝置，從室外是絕不可能被竊聽的。為了慎重起見，斯科特顧不得紳士的風度，又把金髮女郎帶來的東西也徹底檢查了一遍。除了打火機、香菸、一些零錢和化妝品之外，什麼都沒有。真是怪事。那個打來威脅電話的歹徒，到底用什麼辦法竊聽的呢？

3

第三章
趣味另類遊戲

I‧掉在沙洞裡面的琉璃球

難度 ★★★★★　　　所用的時間（　）秒　　　答案見（154）頁

　　一個待建的公園內，堆積起了一個很大的沙丘，這個沙丘也就成了孩子們的樂園。

　　沙丘旁邊有一個大榕樹，榕樹旁邊有一個碗口粗的沙洞（周長約40公分），深約一公尺。一個科學家帶著妻子和孩子在公園散步，孩子手拿一個乒乓球大小的琉璃球不停地滾動玩耍，忽然琉璃球滾到了沙洞中。科學家看看沙洞很深，伸手無法取出來，對孩子說：「算了，爸爸重新給你買一個新的。」三歲的孩子死也不肯，非得要沙洞裡面的琉璃球。

　　科學家沉思了片刻，找來一根一公尺多長的竹竿，半個多小時後，將琉璃球從沙洞內取了出來。看著孩子歡呼雀躍的樣子，科學家和妻子滿足地笑了。

　　你能想到科學家是如何將琉璃球從沙洞中取出來的嗎？

　　這道題當然只有一個正解。我們也不妨看看其他解法：

①灌水銀（從科學而言，水銀比琉璃球密度高，水銀灌進去，琉璃球一定能浮起來。但是如此鉅額成本，絕對不是一個值得效仿的思維妙法，所以此解被列入搞笑級）。

②灌水（說出這個答案的人，肯定被無數人扁死。此解被列入超級搞笑級，因為解答者將琉璃球當成了乒乓球。當成了乒乓球還不算，沙洞灌水，那要灌多少水才能使乒乓球浮起來，汗……）

③不要了，一個琉璃球你也要，沒出息（悲哀，嚴重悲哀，沒有一點尊重小朋友的愛心）。

④把洞炸了（這位，前世一定是軍事專家或者超級恐怖分子）。

2・飛走的字母

難度 ★★★　　　所用的時間（　）秒　　　答案見（154）頁

　　首先你要明白，一共有多少個英文字母。23個還是25個？對不起我喝醉了，數不清了。

　　在英文字母表中，E和T飛走了，字母表中還剩下幾個字母？

4・好聽的字母

難度 ★★★　　　所用的時間（　）秒　　　答案見（154）頁

在26個英文字母中，哪些字母最好聽？

3・電梯引發的彈劾案

難度 ★★　　　所用的時間（　）秒　　　答案見（154）頁

　　瑞士美麗的城市盧塞恩，市民們多次對電梯的製造標準進行表決和提議。

　　在一個住宅區，凱蒂和黛兒一同住在25樓，她們平時總是一同出入。這一天，黛兒獨自下樓，回來的時候，她僅僅坐到了10樓，然後步行到了25樓。上樓期間，黛兒的腳踝不慎扭傷。事情傳開後，社區內的好多居民聯名致信市議會，要求彈劾不稱職的市長。

　　那天的情況是，黛兒十分願意搭乘電梯，而且電梯運轉良好，沒有任何故障，可是黛兒為什麼要步行上樓呢？

5．聰明的求婚使

難度 ★★★★　　　所用的時間（　）秒　　　答案見（154）頁

　　吐蕃贊普松贊干布派使者祿東贊向唐朝的公主求婚。

　　當時向文成公主求婚的，還有好多國家的使節。唐太宗決定出幾道難題，從中選拔聰明智慧的使節——使者聰明，主子想必不會差。

　　第一道試題是：

　　唐朝國庫珍寶奇多，有一枚九曲龍珠。何謂九曲龍珠？是一枚珠子裡面，有一條九曲迴廊的細小珠孔。每個使者身邊有一根又細又軟的絲線，看誰能將絲線穿過九曲龍珠？

　　第二道試題是：

　　每個求婚使臣面前有100隻羊、100罈酒，要求在三天之內殺羊、剝皮、吃肉、揉好皮、喝完酒。

　　第三道試題是：

　　每個使臣分發100匹母馬和100匹小馬駒，馬駒和母馬混雜在一起，要求使者確認母子關係。

　　第四道題是：

　　在城牆下的空地上堆著100根一樣粗細，去掉外皮的木料，讓使臣分辨出哪頭是根部，哪頭是樹梢。

　　所有的試題，都是提前一天公佈的，以便讓使臣們有思考準備時間。在所有的求婚使臣中，只有祿東贊全部答對了唐太宗的難題，為松贊干布迎回了美貌公主。

　　現在就讓我們啟動腦筋，與聰明的祿東贊一較高下吧！

6・神奇的鐵絲

難度 ★★　　　所用的時間（　）秒　　　答案見（155）頁

　　工地上有好多根鐵絲，小明從中任意選出一根鐵絲從中間剪斷後，鐵絲的長度竟然不變，還是和原來的相等，請問這種鐵絲是什麼形狀的？

7・智答財主

難度 ★　　　所用的時間（　）秒　　　答案見（155）頁

　　一天，有位財主老爺帶著僕人來到了阿凡提的染布店，說道：「阿凡提，我有一塊布需要染色。」說完命僕人將布匹放在阿凡提的櫃檯上。阿凡提問：「尊敬的老爺，您想將布染成什麼顏色的？」

　　「我不要紅色的，不要橙色的，不要黃色的，不要綠色的，不要青色的，不要藍色的，不要紫色的，更不要黑色的……」財主把市面上染布顏色說了個遍，財主的回答讓阿凡提感到為難。阿凡提知道財主在故意為難他，他想了一想說道：「沒問題，到時候來拿吧！」財主問：「什麼時候？」阿凡提說出了時間，財主讓僕人拿起布匹，怒沖沖地走了。

　　你知道阿凡提是怎樣回答財主的嗎？

8・尼龍軟管裡面的小球

難度 ★★★　　　所用的時間（　）秒　　　答案見（155）頁

　　直徑3公釐、長約2公尺的尼龍軟管，裡面滾進了直徑2.8公釐的三個小球，中間是黑球，兩端是白球。在不損壞軟管、不取出白球的情況下，用什麼方法將黑球取出來呢？

9・新時代的賣油翁

難度 ★★★★　　　所用的時間（　）秒　　　答案見（155）頁

　　一個古怪的顧客手裡拿著一個上下一般粗細的玻璃杯來到一個香油作坊，他對看店舖的老者說：「給我來四分之一玻璃杯的香油。」

　　老者手頭沒有任何量具，他對來客說道：「今天量油的勺子被我的兒子帶走了，他走街串巷賣油去了，你改日再來好嗎？」顧客說：「你做生意的，怎麼能不賣東西呢？你不是在小看我吧！」老者無論怎樣解釋，來客就是一句話：「打不上油，我就不走！」

　　老者賣油幾十年，也算是行走江湖的老手了，知道來者不善，是來找碴毀自己的生意的。他沉思片刻，先將來人拿的玻璃杯灌上香油，來回倒了幾次，不多不少給來客的玻璃杯裡面留下了四分之一香油。來人見狀，嘆服老者的本領，慚愧地告辭而去。

　　你知道老者是怎樣將來客打發的嗎？

１０·輪船上的爭執

難度 ★★　　　所用的時間（　）秒　　　答案見（156）頁

「先生，您攜帶的包裹，超過了一公尺，這違反了遊輪的規定。」傑克攜帶著一根一公尺長的兒童釣竿，在登船的時候被剪票口的工作人員攔住了。

傑克不知道船上還有這種規定，他說道：「抱歉，我真的不知道。我剛剛和兒子通了電話，答應他今天下午一定給他帶根釣竿回去。看在孩子的分上，請您通融一次好嗎？」

工作人員不為所動，堅持依照遊輪的規定，兩人爭執了起來。一位正在登船的遊客明白了兩個人的爭執後，對傑克說道：「我也是一個孩子的父親，我理解您的心情。我來給你想個辦法吧！」說完帶著傑克離開了剪票口。十分鐘後，傑克在遊客的指點下，找來了一個空紙盒，將釣竿重新包裝，順利登上了遊輪。

傑克的釣竿並沒有變短，你知道傑克用了什麼方法嗎？

11．林黛玉初進大觀園

難度 ★★　　　所用的時間（　）秒　　　　答案見（157）頁

　　林黛玉進賈府後，賈寶玉十分喜愛這個外來的表妹，對林黛玉關愛有加。

　　這天，賈寶玉對林黛玉說道：「我們賈府，最好玩的要數大觀園。大觀園裡面，亭台樓閣，曲徑迴廊，要是陌生人進去了，非迷路不可。我先帶妳走一遍吧！」賈寶玉說完，帶著林黛玉在大觀園遊玩了半天。林黛玉冰雪聰明，一時間就將大觀園的大路、小路記得清清楚楚。

　　第二天，王熙鳳和一群丫鬟在大觀園的綠荷廳閒坐，見賈寶玉帶著林黛玉遠遠走來，高聲笑語說道：「哎呦，我們正在這裡閒坐煩悶呢！你們正好來了，我們一同玩個遊戲如何？這大觀園中等規模的亭台一共有十一個，期間各有曲徑相連。我們從綠荷廳開始，到牡丹亭結束，看誰先走完所有的亭子。每個亭子只需進入一次，不許重複，兩位意下如何？」

　　賈寶玉天真無邪，林黛玉初入賈府哪裡懂得是非，他們應允了王熙鳳的提議。兩人哪裡知道，王熙鳳玩遊戲是假，藏心機是真，是想給林黛玉難堪，給自己立威。

　　遊戲開始，眾人分成三組，每組兩人。林黛玉儘管昨天初遊大觀園，但還是第一個走完了十一個亭子，這令王熙鳳百思不解，不得不刮目相看。

　　你知道林黛玉是怎麼走的嗎？

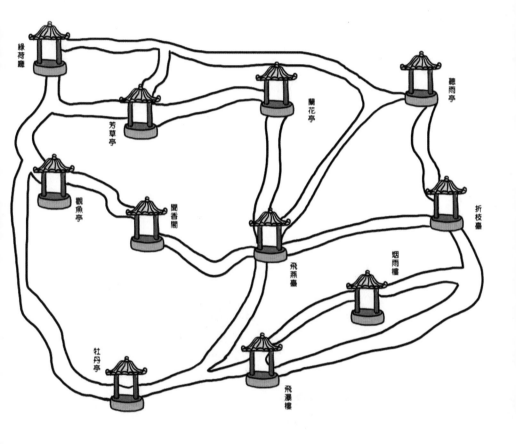

綠荷廳

芳草亭

蘭花亭

聽雨亭

觀魚亭

聞香閣

飛燕臺

折枝臺

烟雨樓

牡丹亭

飛瀑樓

12・王熙鳳二難林黛玉

難度 ★★　　所用的時間（　）秒　　答案見（157）頁

　　林黛玉贏了遊戲，王熙鳳心中不服，尋機找回面子。這天她又對林黛玉說道：「聞鶯花園裡面，有芳菲閣、燕子塢和桃花榭。三個亭榭，各有甲、乙、丙三個大門。

　　燕子塢走的是甲門；桃花榭走的是乙門；芳菲閣走丙門。妳我各挑三個丫鬟，分別從桃花榭、芳菲閣和燕子塢走出來，各走各的門，所經行的道路不能交叉，妳看如何？」王熙鳳說道。

　　林黛玉已經看出端倪，這是王熙鳳在故意刁難自己。她略加沉吟，應允了下來：「那我就不客氣了，先讓丫鬟們獻醜了。」叫來三個丫鬟，耳語了一陣，三個丫鬟各自拿一條紅絲線，從三個亭榭開始行走，按照規定走出了大門。

　　林黛玉帶著王熙鳳依照紅線走了一圈，三條道路的確沒有交叉的地方。王熙鳳心裡嘆服：這個外來的丫頭，竟然這麼聰明！

　　你知道三個丫鬟的行走路線嗎？

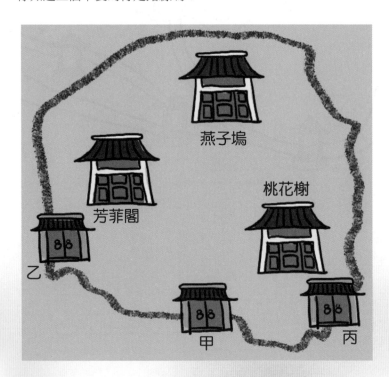

13・王冕智解黃鸝鳥

難度 ★★★　　　所用的時間（　）秒　　　答案見（157）頁

　　一個遊方術士，來到王冕居住的村莊諸暨楓橋，在街心擺了一個懸賞攤，出了一道題目：

　　「家中有8隻黃鸝鳥，從小到大有10個鳥籠。如何將8隻黃鸝鳥，放進10個鳥籠裡，每個鳥籠裡的黃鸝鳥數量一樣。解答此題者，可得紋銀1兩。」

　　當時紋銀1兩購買力是很驚人的，絕對屬於高額獎金。遊方術士的難題引來了好多人前來觀看，更多人看了一會兒搖頭離開。王冕聽說此事，也來觀看。他思忖了一會兒，說出了難題的解決方法。

　　你知道王冕的解題方法嗎？

14 · 杯子中的水

難度 ★　　所用的時間（　）秒　　　答案見（157）頁

　　下面6個杯子排成一行，前3個杯子裝滿了水，後3個杯子是空的。你能否只移動一個杯子，使得6個杯子中空杯子和裝水的杯子一一間隔開來？

15 · 雙人野渡

難度 ★★★　　所用的時間（　）秒　　　答案見（158）頁

　　一條幽靜的小河，流過寂靜的田野。一條小船悠然地停放在小河旁。夜深人靜，四下無人。這時候，河邊急急忙忙跑來兩個人，他們都要渡過小河。雖然小船只能容納一個人，但兩個人都乘船過了河，他們是怎麼過河的？

　　有人可能想到用水的浮力來減輕重量，首先提醒：這個答案錯誤。打破思維定勢很重要，啟動腦筋仔細想想哦！

16 · 名鑽面前的智慧

難度 ★★　　　所用的時間（　）秒　　　答案見（158）頁

　　阿拉伯國王的生日宴會上，聚集了來自各地的富商高官。國王的老朋友、世界著名大盜黑梅花也受邀前來出席宴會。在國王豪華的府邸客廳中央，鋪著一塊十五公尺見方的紅地毯，地毯中央的金屬台上，放著一顆光華四射的非洲名鑽。微醺的阿拉伯國王興致高漲：「女士們、先生們，這顆非洲名鑽價值連城，誰要能雙腳不碰著地毯拿到這顆鑽石，我就將它做為禮物送給誰。當然，只能用手，不能藉助其他任何工具！」

　　面對國王的這個許諾，眾賓客議論紛紛。他們爭先恐後地站在地毯外緣伸手試探。站在一旁的黑梅花高聲說道：「請大家靜一靜，我來試試。」說完，輕而易舉地拿到了鑽石。

　　你知道黑梅花用的是什麼方法嗎？

17・水淹高橋

難度 ★★★　　所用的時間（　）秒　　答案見（158）頁

一條河上有一座舊橋，隨著河床變淺，河水上升，舊橋顯得太矮了。當地人在舊橋的旁邊新建了一座高橋，新橋比舊橋高5公尺。

第二年夏天連續幾天暴雨，短短幾天就發了3次較大的洪水。新修的高橋被淹沒了3次，而低矮的舊橋反而被淹沒了1次，你知道這是為什麼嗎？

18·女巫凱琳娜的預測

難度 ★★　　　所用的時間（　）秒　　　答案見（158）頁

　　在神秘女巫凱琳娜的房間裡面，一群人在聚會。

　　「我將預測未來一年地中海海嘯發生的情況，請全能的主給我作證！」對著前來聚會的人，女巫說道：「我的預測已經放進了暗室，來年的今天，讓我們一同見證神的奇蹟吧！」女巫說完，請來兩位公證人，將女巫的房間上了封條。

　　一年過去了，凱琳娜帶著公證人和幾名選出來的目擊代表，打開女巫房間的封條，走進房間。

　　「四月八日一次海嘯，六月十三日一次海嘯，七月二十一日一次海嘯，十月二十日一次海嘯，十一月一日一次海嘯。在過去的一年中，地中海一共發生了五次海嘯。」凱琳娜說完，從房間的一個暗格裡拿出一張紙條，紙條上寫著：「四月八日，今日海嘯！」她接著又打開一個暗格，裡面一張紙條上寫著：「六月十三日，今日海嘯！」當凱琳娜將剩下的兩個暗格都打開後，人們驚嘆：這真是一個了不起的女巫！

　　凱琳娜一時間成為當地名人，好多達官富商前來重金請凱琳娜預測。然而時隔不久，凱琳娜以詐騙罪被逮捕，警方發佈的通告中稱：凱琳娜根本不會預測，她是一個十足的騙子！

　　你知道凱琳娜是怎樣預測地中海的五次海嘯的嗎？

19．誰最怕老婆？

難度 ★　　　所用的時間（　）秒　　　答案見（158）頁

　　阿強怕老婆十分出名，不僅生活的社區和公司人人皆知，而且流傳到了整個市區。有女人常常抱怨男人兇暴，常常自嘆道：「我老公若像阿強那樣聽話該多好呀！」

　　這天公司舉辦新年聚會，主持人即興說道：「怕老婆的人站左邊，不怕老婆的站右邊。」公司所有的男員工都站到了左邊，唯獨阿強一個人站到了右邊，你知道這是為什麼嗎？

20．截長補短

難度 ★　　　所用的時間（　）秒　　　答案見（158）頁

　　一根3公尺長的鐵管，在不允許鋸斷、磨損的情況下，如何使它變短？

21·墨子提出的難題

難度 ★★　　　所用的時間（　）秒　　　答案見（159）頁

　　這天，墨子和徒弟們一起去郊外散步。他們經過一個大池塘，墨子給徒弟們出了一道難題：「各位弟子都有經天緯地之才，定國安邦之志。但是一個人需要有大智慧，也必定要具備小聰明。小聰明能使你在塵俗中安身立命，保全自己；大智慧可以在國家大事上發揮力量。我這裡有一道題，考考你們：你們看這池塘裡面的水，一共有幾桶呢？」

　　墨子平時授課沉穩厚重，從來沒提過這麼刁鑽古怪的問題，徒弟們一下子都愣住了，面面相覷，答不出來。

　　第二天，深受墨子器重的大徒弟禽滑厘找到墨子說道：「老師昨天的題目，弟子想出來了。」隨後說出了答案，墨子聽了，臉上露出了滿意的笑容。

　　你知道禽滑厘是如何答對墨子提出的難題的嗎？

22・虔誠的黃鼠狼

　　一隻黃鼠狼在小公雞的感化下，信起了天主教，每個星期到森林的動物教堂做禮拜。

　　這天，黃鼠狼在教堂做禮拜，突然放了一個臭屁，做禮拜的其他動物不堪其臭，紛紛從教堂跑了出來。黃鼠狼正在自責，突然從半空中落下一根鐵釘，這是為什麼呢？

23・等號後面的問號

　　這道題考驗的是速度，看你的思維能否在看完題目之後靈光一閃。有時候，思維在恰當的時候閃動一下，你會發現你面臨的題目是多麼簡單，多麼有趣。

　　看看下面的這一組等式：

1=5
2=15
3=125
4=1235
5= ？

24・猴子面臨的難題

難度 ★　　所用的時間（　）秒　　　答案見（159）頁

貝克哈特動物園內，有一隻最聰明的猴子，能模仿遊客的任何動作，唯妙唯肖，絕無半點差錯。遊客逗牠，牠即刻就像攝影機裡面的鏡頭一樣，絲毫不差地能為你演一遍。

漢森帶著兒子來到動物園，慕名前來參觀這隻神奇的猴子。他用右手摸摸自己的下巴，猴子也用右手摸自己的下巴；漢森原地轉了兩圈，猴子原地也轉了兩圈；漢森閉上了左眼，再睜開左眼閉上右眼，猴子也照章完成。

猴子的飼養員走了過來說道：「這是世界上最聰明的猴子，可以模仿人的一切舉動，我們計畫給牠申請金氏世界紀錄。」

「哦，可是這隻聰明的猴子，對於我的一個極其簡單的動作，卻不敢模仿……」漢森提出了一個疑問。

你知道猴子最忌憚的是模仿人的哪個動作嗎？

25 · 不落地的蘋果

難度 ★★★　　　所用的時間（　）秒　　　答案見（159）頁

　　牛頓的萬有引力證明，世界上沒有永不落地的蘋果。但我們的魔術師卡斯米爾先生，即將表演一個有趣的小把戲：永不落地的蘋果。

　　這個小遊戲是卡斯米爾在一個電視節目中介紹給觀眾的。卡斯米爾先生讓觀眾準備一根細繩、一個蘋果，用繩子將蘋果綁起來（如果您的蘋果柄不夠結實，不妨將蘋果裝進塑膠袋，然後用繩子將塑膠袋綁起來），繩子另一端綁在天花板的吊鉤上。

　　「這時候您手拿剪刀，在蘋果和吊鉤之間的繩子上隨便找一個位置，將繩子剪斷。我敢向您保證：蘋果肯定不會掉下來。對了，這當然需要技巧。如果您期待我公佈秘訣，那麼下週節目，我們再見。」卡斯米爾先生瀟灑地揮揮手，退出電視畫面，將這個有趣的難題留給了觀眾。

　　你知道「永不落地的蘋果」的秘訣是什麼嗎？

26 · 鎮靜的鳥兒

難度 ★　　　所用的時間（　）秒　　　答案見（159）頁

　　獵人到森林打獵，看見了十隻鳥兒，開槍打死了一隻，為什麼其他的九隻鳥沒有飛走呢？

27 · 並非數學題

難度 ★★　　　所用的時間（　）秒　　　答案見（159）頁

　　在什麼情況下，2比5大，0比2大，5比0大？

28・教授的面試題

難度 ★★★★★　　　所用的時間（　）秒　　　答案見（160）頁

　　別被上面的小標題嚇到了，儘管命名為「教授的面試題」，其實這道題，只要具備小學一、二年級的水準，就有可能答得出來。

　　不過這的確是某位教授對研究生的面試題，意在考量應試者的思維靈活程度。這道只有小學程度的智力題，卻難倒了無數人。也別怕，先看看題目，你不妨抽出時間來撓撓頭、發發呆、摳摳指甲。如果有人問你何故如此，你就將下面的試題讓他看，看看他是不是比你還慘。

　　看清楚下面的三組數字：

1、3、7、8
2、4、6
5、9

　　這三組數字之間，有什麼規律？

　　認真去想吧！打破思維規律和僵化的頭腦。提醒一下，看到數字，未必要用數字的解決方法。大聲讀出來，或許對你破解此道難題有幫助。

29·神奇的鵝

　　豬八戒護送唐三藏西天取經有功，被如來佛祖封為淨壇使者，管理天下神仙的供品，這就給好吃的豬八戒提供了大快朵頤的機會。

　　斗轉星移，豬八戒乘著時間的快車，步入了現代社會，在天庭用上了電燈，看上了液晶電視，口袋裡面也裝上了手機。

　　這天，豬八戒從電視中得知，花果山有種野雞，如果不拔毛放進冰箱，過了一夜取出做成雞湯，味道會更加鮮美。聽聞此言，豬八戒急忙電話聯繫孫猴哥，得知確有此事。於是駕起雲霧，片刻之間抓了一隻快跑的野生雞，又一時興起，飛了幾千里，抓了一隻慢走的鵝，一起回去放進了冰箱。第二天打開冰箱一看，雞凍死了，鵝還活著，這是怎麼回事呢？

30・委屈的白貓

難度 ★　　　所用的時間（　）秒　　　答案見（160）頁

　　一隻渾身雪白的貓站在一個水溝前休憩，一隻受驚的黑貓跌跌撞撞跑了過來，將白貓撞進了水溝。白貓費了好大勁才游了上來，牠對黑貓說的第一句話是什麼？

31・一秒鐘快速題

難度 ★★★　　　所用的時間（　）秒　　　答案見（160）頁

　　看完題目立刻回答出來，不許打嗝，不許有思考的空間，看你的邏輯反應能力。

　　首先自問一下，你現在足夠悠閒、足夠清醒嗎？要知道，只有在無意識的悠閒心境下，思維才能得到最大的放鬆；只有在清醒冷靜的時候，思維才能活躍。

　　好了，呼吸一下，別緊張，看好下面的題目：

　　第一題

　　世界短跑冠軍詹森在一次四百公尺短跑比賽中，成功超越第2名，那麼他現在排名第幾？

　　第二題

　　你現在正在參加長跑比賽，成功超越了最後1名運動員，你現在排名第幾？

32 · 恐怖遊戲

難度 ★★ 所用的時間（ ）秒 答案見（160）頁

　　兩個海盜進行轉輪決鬥，首先在可以放6顆子彈的左輪手槍彈匣中，放進1顆子彈，放在哪個位置則不得而知，然後兩個人開始輪流朝自己的頭開槍。6次射擊的其中一次，實彈會被發射出來，而玩家就性命不保了。

　　請問：在這個遊戲中是先開槍的人有利，還是後開槍的人有利？

33．小猴子生日宴會上的不速之客

難度 ★★　　所用的時間（　）秒　　　　答案見（160）頁

　　小猴子這段時間又忙又累，因為牠要過生日了，這幾天在忙著準備生日宴會的事。牠給動物王國的禮賓司長寫了一分報告，請司長為牠寫請柬，邀請馬、燕、熊、牛、鹿、貓、蛙、雀八位貴賓前來赴宴。

　　生日很快來到了，小猴子在宴會門前迎接貴賓，卻等來了四位不速之客。這四位客人都是小猴子請柬上所沒有邀請的，而小猴子報告上邀請的八位貴賓，卻一個也沒有來。問題沒有出在禮賓司長身上，而是出在小猴子身上，你知道這是為什麼嗎？

34 · 獵人的智慧

難度 ★★★★　　所用的時間（　）秒　　答案見（161）頁

　　獵人的三個兒子學射箭回來了，獵人想要考考他們。他把三個兒子叫到面前，問道：「我在鐵盤子上放三個蘋果，讓你們用箭射掉，你們想想看，該用幾支箭？」老大說：「我要用三支箭。」老二說：「我用兩支箭。」 老三說：「我用一支箭。」說完，他們請父親評論。獵人說：「老大誠實；老二狡猾；老三聰明。」

　　請問，獵人對三個兒子的評論正確嗎？為什麼？

35・神探妙算

難度 ★★　　　所用的時間（　）秒　　　答案見（161）頁

　　一天，華生請福爾摩斯到家裡做客。福爾摩斯看到屋裡許多孩子，就向華生問道：「這些孩子都是誰家的啊？」華生說：「這是4戶人家的孩子，我家的孩子最多，弟弟的其次，妹妹的再其次，哥哥的孩子最少。這些孩子不能按每列9人湊成兩隊。巧的是，這4戶人家的孩子數相乘，恰巧是你家的門牌號──144號。」

　　福爾摩斯想了片刻，便得出了答案。你能依據上面的已知條件算出各家的孩子數嗎？

36・兩兩相剋

　　一天，梁山好漢時遷、李逵、白勝，在朱貴開的酒店裡賭博。他們三人玩的是有6個面的骰子賭博遊戲，但規則比較特殊：

　　⑴每個玩家可以自行選擇想要的數字。

　　⑵所選擇的數字只能在1～9之間，但不允許是兩個連續數字。

　　⑶每個骰子上均必須有三對不同的數字，而且所有數字之和為30。

　　此外，按規定，兩個玩家不能同時選擇相同的一組數字。

　　經過一番較量，三個人驚訝地發現：時遷的數字會贏李逵的數字，而李逵的數字又會贏白勝的數字，白勝的數字卻會贏時遷的數字。

　　請問，這是為什麼？

37 · 微軟公司的面試題

難度 ★★★★★ 所用的時間（ ）秒 答案見（162）頁

　　這是一道來自微軟公司的智力題，據說此題曾被用做微軟公司應徵高級人才的考題。各位可否願意試試？

　　問題是這樣的：門外3個開關分別對應室內3盞燈，線路良好，在門外控制開關時不能看到室內燈的情況，現在只允許進門1次，如何確定開關和燈的對應關係？

38 · 找出「缺陷球」

難度 ★★★ 所用的時間（ ）秒 答案見（162）頁

　　有8顆彈子球，其中1顆是「缺陷球」，也就是它比其他的球都重。你怎樣使用天平只透過兩次秤量就能夠找到這個球？

39‧大炮過橋

難度 ★　　所用的時間（　）秒　　　答案見（162）頁

　　美國海軍陸戰隊在執行任務時，需要用一輛10噸重的炮車，拖帶一門20噸重的大炮駛過一座橋。而那座橋的最大載重量只有25噸。

　　請你設計一下：怎樣才能使炮車和大炮順利駛過這座橋？

40 · 智送情報

難度 ★★　　　所用的時間（　）秒　　　答案見（163）頁

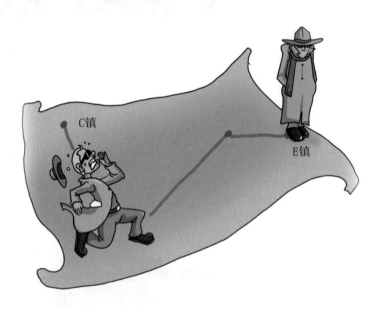

C鎮

E鎮

　　間諜克魯斯接到命令，要在1小時內將一份重要文件從C鎮送到E鎮的另一諜報員手中。這段路程行走要2小時，而開車30分鐘可到達。克魯斯的3部車皆有故障：一部剎車失靈，一部方向盤既不能向右也不能向左，還有一部根本動不了。每部車都加了剛好僅夠來回的汽油。請問，克魯斯能把重要文件按時送到嗎？

41 · 航太展上的漏洞

難度 ★　　所用的時間（　）秒　　　答案見（163）頁

　　六〇年代，某國家為了標榜科技實力，聲稱發明了太空船，並且成功進入太空領域。為了宣傳，這個國家舉行了規模盛大的航太展。其中，太空人用自來水鋼筆書寫的太空筆記，吸引了很多人圍觀欣賞。

　　這時候，一個科學家苦笑了一聲，對陪同參觀的人說道：「這個太空人的太空筆記是假的！」你知道科學家為什麼這麼說嗎？

42 · 熊的顏色

難度 ★★★★★　　　所用的時間（　）秒　　　答案見（163）頁

　　熊的種類很多，有棕熊、美洲黑熊、北極熊、懶熊、馬來熊等等，有多種毛色，黑色、灰色、白色和棕色等。

　　下面這道題目，並非腦筋急轉彎式的怪異題，裡面有令人意想不到的科學常識：

　　有一隻熊，不小心掉進一個深20公尺的洞，經過2秒摔到洞底。請問這隻熊是什麼顏色的？

43 · 賣淡水的阿拉伯商人

難度 ★★★★★　　　所用的時間（　）秒　　　答案見（163）頁

　　一個阿拉伯商人騎一頭駱駝要穿越1000公里長的沙漠，去賣3000瓶礦泉水。已知駱駝一次可馱1000瓶礦泉水，但每走一公里又要喝掉1瓶礦泉水。問：商人一共可賣出多少瓶礦泉水？

44 · 旅行家環球航行

難度 ★★　　　所用的時間（　）秒　　　答案見（164）頁

　　巴特先生是一位冒險旅行家。他決定駕駛他的小飛機，獨自環繞地球一周。在做了為期半年的準備工作後，巴特先生於三月一日從倫敦出發，途徑開羅、香港、夏威夷、紐約，於三月三十一日返回倫敦。你知道巴特先生在旅程中度過了多少個夜晚？

45‧偷懶的特種兵

難度 ★★★　　　所用的時間（　）秒　　　答案見（164）頁

　　俄羅斯陸軍在西伯利亞地區舉行一次大規模的模擬實戰演練。指揮官派遣一名特種兵冒著風雪嚴寒，步行跋涉三十公里，給前線的士兵送去溫度計、急救包、消毒水等醫療用品。

　　特種兵比規定的時間晚到了一個多小時。指揮官嚴厲問道：「為什麼會拖延這麼久？」特種兵回答：「報告長官，風雪太大，我行進十分困難。」指揮官接過特種兵攜帶的醫療袋，翻看了一會兒，憑手感感覺醫療袋冰涼，一定是在冰雪中長途跋涉所致。突然間他臉色一變，對特種兵說道：「你一定在中途的邊防站休息了一個小時！」特種兵頓時嚇得臉色蒼白，他知道拖延軍務的後果。

　　指揮官是怎麼知道特種兵在中途偷懶的呢？

46・貼身管家的面試題

難度 ★★　所用的時間（　）秒　　　答案見（164）頁

　　高級酒店貼身管家，是數年前興起的新興行業。這些高級管家為酒店客戶提供細緻、周到的貼身服務。這種服務細緻到什麼程度？曾經有一個世界五百強企業的董事長入住一家五星級酒店，要求提供貼身管家服務。董事長每天早上八點是要瀏覽當地新聞的，貼身管家會按時將報紙送到董事長手中。在送報紙之前，要先用電熨斗將報紙熨燙一遍，讓報紙上的油墨充分乾燥，這樣就不至於弄髒董事長的手了。

　　這樣細緻的服務，在人員的選擇上是極其嚴格的。某酒店在招募貼身管家的時候有這樣一道面試題：某貴賓級客戶喜歡喝臨時冰凍的冷飲。這時候你的酒店服務員端上來了兩杯不同溫度的牛奶，將哪一杯放進冰箱，會冷卻的更快一些？

　　好多面試者沒有答對這道題。你覺得哪一杯會冷卻的更快呢？

47・分析下面幾句話

難度 ★★★　　所用的時間（　）秒　　　答案見（165）頁

　　下面幾句話，有的符合科學常理，有的不符合科學常理，你能將它們分辨出來嗎？

　　（1）有的黑猩猩具有繪畫能力。

　　（2）目前世界上有了能下黃金蛋的鵝。

　　（3）有的人能吃掉自行車。

　　（4）科學家們發現了用水做燃料的汽車。

　　（5）考古學家發現了一本三萬年前的書。

　　（6）一個探險家遇到了一條長達十公尺的蛇。

48 · 億萬富翁的怪異懸賞

難度 ★★　　　所用的時間（　）秒　　　　答案見（165）頁

有個億萬富翁在報紙上刊登了一則千萬元懸賞啟事：本人意欲建造一座別墅，要求別墅四面牆壁都開窗，每個窗子都面向南方。

啟事刊登出來後，好多人躍躍欲試，但都失敗了。更有垂涎獎金的人組成智囊團，專門日夜研究，但都無法將四壁窗子都面朝南方。

一個國中生寫信給富翁，寥寥幾句話贏得了這筆鉅額獎金。你知道這名獲獎者的設計方案嗎？

49 · 大瓶裡面的小瓶

難度 ★★★　　　所用的時間（　）秒　　　　答案見（165）頁

大塑膠瓶裡面裝著適量的水，一個小塑膠瓶子倒立在裡面，小塑膠瓶子裡面也有適量的水（正好能使小瓶子倒立）。大塑膠瓶的蓋子密封；小塑膠瓶沒有蓋子。假如你用力擠壓大瓶子，你猜會發生怎樣的現象，大瓶子裡面的小瓶子會上浮還是下沉呢？

50 · 環球旅行的路線

難度 ★　　　所用的時間（　）秒　　　答案見（165）頁

　　維尼要在暑假和爸爸進行一次環球旅行。可是這一天爸爸突然對他說：「我的寶貝，我們從紐約出發，向南還是向北？怎麼才算是環球旅行呢？你先給我們的環球旅行訂一個計畫，然後算出最短的旅行距離。」

　　維尼找到了同學湯姆斯——一個地理迷。湯姆斯說道：「事實上，真正的從中點環繞地球，是很難做到的。只要你跨過了地球上所有的經度線和緯度線，就算環球旅行了。」

　　「那我們最短的距離是多少？」維尼問道。

　　「為了方便計算，我們假設地球是一個標準的圓球，周長是四萬公里。」湯姆斯說完，不一會兒計算出了維尼環球旅行的最短距離。你知道是多少公里嗎？

51·鏡子中的影像

難度 ★ 所用的時間（　）秒 答案見（166）頁

　　芭蕾舞演員卡瑪，十分注重自己的舞姿。為了多角度審視自己的動作是否標準，她讓人在自己居住的一間小屋內，上下左右、前前後後全部鋪滿了鏡子，沒有一點縫隙。當卡瑪走進這間屋子的時候，她能看到怎樣的影像呢？

52·孿生兄弟的生日

難度 ★★★ 所用的時間（　）秒 答案見（166）頁

　　「我是哥哥，卻比我弟弟出生晚一年！」加拿大人麥卡迪經常以這樣詼諧的語氣，做為一個懸疑題目的開場白。

　　事實上，麥卡迪的抱怨是有道理的。他先出生，而戶籍上的年齡，卻比弟弟小了一歲。他出生在1990年，而他弟弟卻出生在1989年。

　　你認為這可能嗎？

53·廚師勝出的訣竅

難度 ★★★★　　所用的時間（　）秒　　答案見（166）頁

　　香港一年一度的全港廚藝大賽正在舉行。龍門客棧黃師傅、悅來客棧白師傅和煙雨樓藍師傅三位當家頂級名廚，一路過關斬將，進入最終決賽。

　　更多的人將最終決賽的題目想的過於複雜，當決賽的題目一公佈，觀眾們一片譁然：哇，這麼簡單！原來評審是讓三名廚師在規定的時間內蒸熟一隻雞。具體規則是：只要三人中任何一位熄火說明自己的雞燉熟了，那麼另外兩名廚師就要熄火。如果雞經過品嚐沒有燉熟，這個廚師就要被淘汰，剩下兩位廚師繼續開火燉雞。前提是用一般的煤氣爐、一般的鋁鍋，但鍋蓋可以任意挑選。黃師傅挑選的是木頭製作的具有鄉村色彩的鍋蓋，白師傅挑選了鋁材製作的具有現代風格的鍋蓋，而藍師傅則挑選了一個秫秸編製的古典型鍋蓋。

　　出人意料的是，規定時間還沒到，三名廚師中一位完成了燉雞。你知道是哪位廚師嗎？

54．神奇的手

難度 ★★　　　所用的時間（　）秒　　　答案見（167）頁

　　中世紀的時候，女巫師溫特曼常常在公眾場合表演一個看似駭人的遊戲。

　　「我有一雙神奇的雙手，」她總會這樣開場白：「你的手放進沸水中，一定會被燙得皮焦肉爛。而我的手在高溫的蒸氣中，卻能安然無恙！」說完，同夥已經將下面銅盆中的水燒開了，蓋子掀開後，高溫的蒸氣瀰漫四周。溫特曼站在銅盆旁邊，將手放入瀰漫的蒸氣中。

　　「你不相信？那就來試試。看你是否也和我一樣，有一雙神奇的手！」女巫表演完畢，對著圍觀的男人們說道。圍觀的男人們誰也不敢一試。

　　你認為溫特曼的雙手真的很神奇嗎？

55 · 盲人富翁的空白遺囑

難度 ★★★　　所用的時間（　）秒　　答案見（167）頁

　　「妳這個蕩婦！我死後一分錢也不會留給妳！」千萬富翁艾德蒙咆哮如雷。他知道，剛才的開門聲是妻子魯麗婭出門的聲音。

　　「她一定濃妝豔抹，去和哪個男人鬼混去了！」艾德蒙憤懣地想。十年前，他和魯麗婭還是一對令人羨慕的良偶佳配。艾德蒙的事業蒸蒸日上，前景燦爛；而魯麗婭不僅溫柔賢慧，還是當地社交圈內有名的大美人。可是一場不幸的車禍，令艾德蒙雙腿殘廢，還失去了雙眼。突然的災難令這個正在人生頂峰的大富豪痛苦不堪，他變得脾氣暴躁、酗酒，稍微不順心就將手邊能摸到的東西砸個稀爛。最初魯麗婭對艾德蒙悉心照料，可是日久厭倦，開始在外面廝混、尋歡。十年來，魯麗婭全變了，情夫換了無數。在社交圈裡面，從以前安靜端莊的貴夫人，變成了一個不知廉恥的蕩婦。

　　第二天清晨，艾德蒙剛剛起床，魯麗婭渾身酒氣，從外面回來。艾德蒙又是一頓大罵，然後吩咐僕人，將他的私人律師——一個忠誠的先天性盲人——羅伯特先生叫來，他要訂立遺囑。

　　「我活不長啦！」艾德蒙拉著羅伯特先生的手大吐苦水：「我心情

一直很壞，吃飯也不行。我要訂立遺囑，一分錢也不留給這個婊子！」他吩咐僕人拿來紙筆，魯麗婭截住了僕人，將鋼筆裡面的墨水擠掉，用清水洗乾淨，遞給艾德蒙。艾德蒙和羅伯特一同來到書房，關上門，開始擬定遺囑。

「給我一杯檸檬汁！」艾德蒙吩咐僕人。魯麗婭又截住僕人，接過檸檬汁，給艾德蒙端了進去。她看見艾德蒙用沒有墨水的鋼筆，在白紙上寫來寫去，冷笑了一下。

魯麗婭放下檸檬汁，走出房間。又等了一會兒，艾德蒙和羅伯特走出書房，將寫好的遺囑交給魯麗婭，讓她過目。為了防止魯麗婭掉包，羅伯特始終捏著遺囑的一角。

「我沒意見，這遺囑很好。」看著手中沒有一個字的白紙，魯麗婭說道。

羅伯特將遺囑折疊好，放進信封，告辭離去。

正如艾德蒙所預言的那樣，他的確「活不長了」。幾個月後，艾德蒙病發身亡。在分配遺產的時候，羅伯特拿出了艾德蒙寫的遺囑。

「這是一張白紙。」在場的人都說。

「不，它不是白紙！」羅伯特對負責分派遺產的大法官耳語了幾句，大法官和公證人手拿遺囑離開了，幾分鐘後大法官回到客廳，高聲說道：「我宣佈，艾德蒙先生的遺囑有效，魯麗婭沒有資格獲得遺產。」

你知道這空白的遺囑是怎麼回事嗎？

56 · 炮彈落下的時間

難度 ★★　　所用的時間（　）秒　　　答案見（167）頁

　　某個國家正在進行軍事模擬演習。一架飛機飛上高空，接連射出一排子彈，有的向前射，有的向後射，還有的垂直射擊。三種情況中哪種子彈先到達地面？

57・古人的年齡

難度 ★　　所用的時間（　）秒　　　答案見（167）頁

　　歷史課上，老師在講完西元紀年的基礎知識後，給學生們出了一道題：

　　有一個人出生於西元前三十年八月十五日；於西元三十年八月十五日去世。請同學們計算一下，這個人一共享年多少歲？

　　同學們不一會兒舉手回答，好多人都說錯了答案。你知道這個人的確切年齡嗎？

58・裝在船底的鋅塊

難度 ★★　　所用的時間（　）秒　　　答案見（167）頁

　　安培學校安排學生參觀造船廠，看見工人將大塊大塊的鋅塊吊起來，安裝在船的底部。回到學校，老師向同學們提問：「輪船底部，為什麼要安裝鋅塊呢？」

　　你能給出正確答案嗎？

59 · 盜賊的伎倆

難度 ★★★　　　所用的時間（　）秒　　　答案見（168）頁

「我把整個電梯全包了，誰也不知道我們會在這裡交易。在任何人的眼裡，我們兩人就是一對奢侈的觀光客！」大盜切尼爾洋洋自得地說道。

的確十分奢侈。這座高達一百層的紐約市區觀光大樓，收費昂貴。但切尼爾不怕花錢，因為價值連城的鑽石交易，就在這電梯裡面進行。

「別著急，我們既然付了費，就先到頂樓，看看紐約市區美麗的夜景吧！」在切尼爾的帶領下，和他的交易夥伴查理——一個性格粗野、舉止野蠻的大盜——一同上了頂樓。

「在頂樓的露台上，我們把鑽石分了不是更好嗎？」查理建議。

「別別別，親愛的夥伴。這裡或許有聯邦警探的望遠鏡。我說了在電梯裡，電梯裡面絕對安全，你放心好了老夥計，我今天帶的彈簧秤絕對精準，再說我們也剛剛一起在計量店量過的。」切尼爾說道。

兩人在露台上停留了片刻，進入專用電梯，電梯從一百樓徐徐下降。切尼爾掏出彈簧秤：「一千克鑽石歸我，剩下的歸你，我們事先說好的，對吧！」

「沒錯，夥計！」查理的眼睛緊緊盯著切尼爾，切尼爾伸手從口袋

裡將彈簧秤拿了出來。然後從口袋裡掏出一包用絲絨包好的鑽石，分成兩袋，其中一袋掛在彈簧秤的掛鉤上：「正好一千克，查理。我早就秤好了，你看看。」

這時候，查理感覺電梯下降明顯加快，他看了一下彈簧秤，正好1000克。看來做事縝密的切尼爾，為了避免交易時間過長，早就將鑽石分好了。查理接過剩下的鑽石。不一會兒電梯到了一樓，兩人走出電梯，混入人群揚長而去。

這場神秘的電梯分贓還沒有結束。切尼爾拿著鑽石，心裡大罵查理是個笨豬。而兩天後查理到珠寶商那裡將鑽石變現的時候，突然暴跳如雷，大罵：「切尼爾，你這個婊子！」

你知道查理為什麼雷霆大發嗎？

4

第四章
數獨趣味遊戲

幾組有趣的數獨遊戲

難度 ★★★　　　所用的時間（　）秒　　　答案見（169）頁

　　數獨遊戲是數學智力遊戲的一種，發源於十八世紀的瑞士，在美國和日本發展壯大。數獨遊戲雖然使用數字，但不需要數學知識，玩法簡單，深受大眾喜愛。

　　數獨遊戲的結構：

　　由九九八十一個方格組成一個大正方形，大正方形中包含了九個九宮格。大正方形中給出了幾組數字，讓遊戲者根據已有的數字填入空白空格。

　　數獨遊戲的遊戲規則：

　　第一，所有數字必須是1～9之內的數字。

　　第二，每行、每列上面的數字不許重複。

　　第三，每個小九宮格之間的數字不許重複。

　　研究者認為，常玩數獨遊戲，可以訓練一個人的記憶力和邏輯思維，增強大腦的清晰度。

　　下面提供了幾個數獨遊戲，你不妨一試。

數獨題一：

	3	8	6					
	4		2			8	7	9
	5		9					
7	9	2	3					
				9	5	2	6	
				7		8		
8	6	4		1		9		
				3	4	5		

數獨題二：

5	8	3				1		
			9	8	5			
	7			5	6	4		
8	2			1				
3								5
		9					2	4
	4	5	7				3	
		8	6	1				
		2				9	8	1

數獨題三：

	1							
			5			6		9
	5	3		1	8	7		
	8					2		
		1				8		
		5					3	
		7	8	2		3	4	
3		4			9			
						9	5	

數獨題四：

5	8	1						7
	6			4		9	3	
				1	6			5
					7	8	2	
		7				5		
	1	3	5					
1			3	9				
3	2		4				6	
9						3	1	4

數獨題五：

	5		8		6		3	
3		8				9		2
		9		4			1	
		1	3		8	4		
2								5
		6	7		9	8		
	1			3			8	
7		5				6		3
	6		4		2		5	

數獨題六：

	5							
			1			4		2
	1	9		5	6	3		
	6					8		
		5				6		
		1					9	
		3	6	8		9	7	
9		7			2			
							1	

數獨題七：

			9			1		
			4			8		6
6	9	2	5			3		
			8			9	2	5
1	4	5			9			
		9			7	4	6	3
3		1			8			
		6			2			

數獨題八：

7		1				6		2
	2		8		4		7	
	3			1			9	
3			5		6			7
		2				8		
4			3		1			9
	9			4			5	
	1		7		3		2	
5		8				1		3

數獨題九：

8								7
	1						6	
	2		1	7		4		
		1	5			6		
3		4	6		9	2		8
		7			8	5		
		2		3	5		9	
	7						2	
9								5

數獨題十：

		8	5					
	7			3		4		6
1					9	8		
	6		7					9
		1		4		3		
5					3		1	
		3	6					7
9		4		8			5	
					2	1		

數獨題十一：

	2		1		8		7	
	6			4			5	
7		4				9		2
6			9		3			7
		2				8		
1			4		6			5
3		8				4		6
	5			1			3	
	4		6		7		2	

數獨題十二：

9			7		1			6
	6					3		
	7			3			4	
6			1		8			3
	2						6	
5			3		2			7
	8			7			2	
		9				4		
3			6		4			1

數獨題十三：

1	2						9	7
			3		9			
6	3			7			5	4
		4	1		6	8		
	6						4	
		3	7		8	2		
4	9			8			1	3
			9		5			
2	7						8	6

數獨題十四：

4			3		2			5
9			8		7			6
	7	2				9	4	
	3	4				2	7	
				7				
	6	5				8	3	
	1	8				6	9	
2			5		1			7
6			9		8			3

數獨題十五：

3						5	2	6
9	8				5		4	
5				7	2			
					3	2	1	
		5				6		
	1	8	7					
			9	3				2
	6		4				8	5
7	2	3						1

數獨題十六：

	9							
		6				3		4
	2	7		4	3	9		
		6					3	
		8				4		
	5					6		
		9	8	6		7	1	
3		2			9			
							5	

數獨題十七：

					8	1		
		8			2	6		3
5	7							
3	1			7				
		5	2		9	3		
				5			7	4
							8	5
4		2	6			7		
		9	1					

數獨題十八：

		1	2		6	3		
7	2						8	9
		9		7		5		
6			4		9			2
	9						6	
5			3		2			1
		4		5		9		
1	8						3	7
		7	1		8	2		

數獨題十九：

4		1			5			3
	8		3		5		6	
	6		7		9		4	
3		7				9		2
				3				
9		5				6		1
	7		8		1		9	
	3		5		4		2	
6		8				4		7

數獨題二十：

	3	9					1	
7				2				4
			1	5	3	9		
			7	4		6		
		1				2		
		3		8	6			
		5	6	9	8			
1				7				6
	8					4	9	

數獨題二十一：

		3	6					5
			2					7
7	5	6	8					1
					4	2	7	8
9	1	4	7					
2					7	4	6	3
5					1			
3					8	5		

数獨題二十二：

9		3	7	5		8		6
4			2					5
						6		2
8								1
7		4						
3				9				7
1		8		3	4	5		9

數獨題二十三：

	7		8		2		1	
		4				9		
	8		1		9		7	
	1		4		8		2	
	5		2		6		3	
		7				6		
	6		3		1		8	

數獨題二十四：

		1			4			9
4		8	5	7			3	
		3	6			7		
		5		3		6		
		4			1	8		
	8			6	9	3		7
7			1			5		

數獨題二十五：

2						1	8	3
8			1	2				
1	9		3			5		
				7	6	9		
		7				4		
	8	1	4					
	5				3		2	1
			8	5				4
4	6	8						7

數獨題二十六：

9		2			8		1	
		4				8	7	5
5					6	9	4	
3		4	6		7		2	
	6		8		2	3		4
	8	3	9					1
6	5	7			1			
	9		5			2		6

數獨題二十七：

	9							
		6				7		4
	3	8		2	1	6		
		2					9	
		5				1		
	4					2		
		6	4	5		8	7	
5		4			2			
							6	

IQ180

解

解答

邏輯推理遊戲解答

1、當小偷遭遇大偷

答案：

偷小田太郎錢包的是穿迷你裙的時髦女郎。如果是後兩個人的話，他們必定會連小田太郎身上所有的錢包都偷走，而不會只偷小田太郎的錢包，留下別人的錢包。即便他們想羞辱小田太郎一番，只偷走小田太郎的錢包留下別人的錢包，他們也無法分辨哪個錢包是小田太郎的。

2、石碣村的狂歡酒會

答案：

劉唐的前額繫的是白毛巾。

解題思路：

（1）推知晁蓋前額上繫的是什麼顏色的毛巾。

晁蓋說：「我看見四條白毛巾。」如果晁蓋說的是真話，那麼阮小七、阮小二、阮小五說的話都是真的，可是這樣他們說的話卻是矛盾的，可見，晁蓋說的不是真話。即晁蓋前額上繫的是黑毛巾。

（2）推知阮小二前額上繫的是什麼顏色的毛巾。

阮小二說：「我看見四條黑毛巾。」如果阮小二說的是真話，首先可以得出兩個矛盾的結論。一方面，如果阮小二說的是真話，阮小五一定是繫黑毛巾的（除阮小二以外的阮小七、阮小五、劉唐繫的都是黑毛巾）；另一方面，如果阮小二說的話是真的（繫的是白毛巾），那麼，阮小五說的「我看見一條白毛巾和三條黑毛巾」這句話也是真的（即繫白毛巾）。根據歸謬式推理（如果甲，那麼乙；如果甲，那麼非乙；乙而且非乙恆假；所以非甲）。阮小二說真話是不可能的，即阮小二繫的是黑毛巾。

（3）推知阮小七前額上繫的是什麼顏色的毛巾。

阮小七說：「我看見三條白毛巾和一條黑毛巾。」如果阮小七說的是真話，那麼五個人中只有一個繫黑毛巾的。但是，以上已推知阮小

二、晁蓋繫的是黑毛巾。所以，阮小七說的不可能是真話。因此，阮小七繫的也是黑毛巾。

（4）推知阮小五、劉唐前額上繫的是什麼顏色的毛巾。

阮小五說：「我看見一條白毛巾和三條黑毛巾。」假定阮小五的這句話為假，那麼劉唐繫的應該是黑毛巾（因為如果劉唐繫的是白毛巾，那麼阮小五說的便是真話了）。如果劉唐繫的是黑毛巾，那麼阮小二說的「我看見四條黑毛巾」就成了真話。但是上面已推知阮小二說的是假話，所以阮小五說的是假話這個假設是不能成立的。既然阮小五說的「一條白毛巾和三條黑毛巾」是真話，且已知阮小七、阮小二、晁蓋繫的都是黑毛巾，即可以推知劉唐繫的是白毛巾。

3、尋找次品零件

答案：

把13個零件分為三份：4、4、5，分別設為A、B、C。

先把A、B放在天平兩頭：

①如果平衡，那不合格的在剩下的5個中，把那8個合格品當做樣本，放3個在天平左邊，從C組的5個中取3個放右邊和左邊合格品做比較，如果平衡，那不合格的就在剩下的2個中，隨便拿1個和合格品做對比秤，平衡就是最後剩下的那個是次品，不平衡就是秤的那個是次品。如果放上去的3個不平衡，那說明放上去的有1個是次品，記住是比合格品重還是輕，把3個當中任意2個拿上去秤，如果剛才是比合格品重的話，那重的那個就是次品，反之一樣，如果平衡，剩下的那個就是次品。

②如果放上去的不平衡，那剩下的5個就是合格品，記住剛才不平衡的誰輕誰重，把5個合格品放在天平左邊，取2個輕的、3個重的放右邊，如果是右邊重，那麼次品就在3個重的裡面，和上面一樣，3個中任取2個放天平左右兩邊，看哪個重哪個就是次品，因為它比合格品重。反之一樣在輕的裡面。如果還是平衡，說明剩下的還有1個重的就是合格品，那說明次品就是比合格品輕，所以把兩個輕的放兩頭，看看誰輕誰就是次品。

4、伊甸園裡面的遊戲

答案：

因為每個標籤都是錯誤的，那麼這個混合盒子裡面，肯定不是混合了的寶石，只能是紅寶石或者藍寶石。那麼標著藍寶石的一定是紅寶石或者混合寶石；而標著紅寶石的盒子裡面，必定是藍寶石或者混合寶石。

從標有混合標籤的寶石盒，隨便取出一顆寶石。假如取出來的是藍寶石，標著紅寶石的盒子，只能是混合寶石了，而標著藍寶石的盒子，則一定是紅寶石。

5、職業推理

答案：

漢斯的職業是員警；卡特的職業是木匠；費理斯的職業是農民；艾克的職業是大夫。

6、獵豹的速度

答案：需要3隻獵豹。

推理過程：

3隻獵豹在3分鐘內捉住3隻羚羊，

3隻獵豹在6分鐘內捉住6隻羚羊。

得出的推理結果是：

3隻獵豹在100分鐘內捉住100隻羚羊。

7、紙牌的排列

答案：

紙牌的擺列順序為 6 — K — 9 — A — 8 — Q — 4 — J — 2 — 7 — 10 — 3 — 5。

8、猜牌

答案：這張牌是方塊5。

解題思路：

由第一句話：「P先生：我不知道這張牌。」可知，此牌必有兩種或兩種以上花色，即可能是A、Q、4、5。如果此牌只有一種花色，P先生知道這張牌的點數，P先生肯定知道這張牌。

由第二句話：「G先生：我知道你不知道這張牌。」可知，此花色牌的點數只能包括A、Q、4、5，符合此條件的只有紅心和方塊。G先生知道此牌花色，只有紅心和方塊花色包括A、Q、4、5，G先生才能做此斷言。

由第三句話：「P先生：現在我知道這張牌了。」可知，P先生透過「G先生：我知道你不知道這張牌。」判斷出花色為紅心和方塊，P先生又知道這張牌的點數，P先生便知道這張牌。據此，排除A，此牌可能是Q、4、5。如果此牌點數為A，P先生還是無法判斷。

由第四句話：「Q先生：我也知道了。」可知，花色只能是方塊。如果是紅心，G先生排除A後，還是無法判斷是Q還是4。

綜上所述，這張牌是方塊5。

9、小職員的智慧

答案：

既然能溶解任何物品，那麼用任何物品做為溶解劑的容器，都會被溶解。

10、五人工作日

答案：

第100天是林小姐和馮先生工作；第383天是張先生和馮先生工作。由題目不難推出第一天張先生、范小姐工作；第二天是林小姐、陳小姐工作；第三天是張先生、馮先生工作；第四天是陳小姐、范小姐工作；第五天是林小姐、馮先生工作。第六天與第一天相同……如此重複下去。

11、鬼谷子的生日

答案：9月1日。

解題思路：

①首先分析這10組日期，經觀察不難發現，只有6月7日和12月2日這兩組日期的日數是唯一的。由此可知，如果龐涓得知的N是7或者2，那麼他必定知道老師的生日。

②再分析「孫臏說：如果我不知道的話，龐涓肯定也不知道」，而該10組日期的月數分別為3、6、9、12，而且相對月的日期都有兩組以上，所以孫臏得知M後是不可能知道老師生日的。

③進一步分析「孫臏說：如果我不知道的話，龐涓肯定也不知道」，結合第2步結論，可知龐涓得知N後也絕不可能知道。

④結合第3和第1步，可以推斷：所有6月和12月的日期都不是老師的生日，因為 如果孫臏得知的M是6，而若龐涓的N=7，則龐涓就知道了老師的生日。（由第1步已經推出），同理，如果孫臏的M=12，若龐涓的N=2，則龐涓同樣可以知道老師的生日。即：M不等於6和12。現在只剩下「3月4日、3月5日、3月8日、9月1日、9月5日」五組日期。而龐涓知道了，所以N不等於5（有3月5日和9月5日），此時，龐涓的N∈（1、4、8）

註：此時N雖然有三種可能，但對於龐涓只要知道其中的一種，就得出結論。所以有「孫臏說：本來我也不知道，但是現在我知道了」，至此，剩下的可能是「3月4日、3月8日、9月1日」。

⑤分析「孫臏說：哦，那我也知道了」，說明M=9，N=1，（N=5已經被排除，3月份的有兩組）。

12、修理攪拌機

答案：

一般情況下，如果第8個攪拌機不需要維修的話，主管會說前面7個（或6個）中的5個需要維修。

13、誰是司機？

答案：

（一）根據上面的第三種情況，可以做以下推理：

A，短程輪渡司機有孩子，所以除了凱薩琳6歲大的兒子之外，其他人都有可能是司機。

B，乘客有父母親，所以乘客是凱薩琳或著凱薩琳的兒子。

（二）根據上面中的第四種情況，可以做以下推理：

C，如果麥肯迪或麥肯迪的太太是短程輪渡司機，則凱薩琳就不是乘客。

D，如果凱薩琳或凱薩琳的老公是短程輪渡司機，則凱薩琳的兒子就不是乘客。

（三）綜合A、B、C、D，可推知短程輪渡司機和乘客的配對關係必定是下列的一種：

E，麥肯迪——凱薩琳的兒子。

F，麥肯迪的太太——凱薩琳的兒子。

G，麥肯迪——凱薩琳。

H，凱薩琳的老公——凱薩琳。

（四）根據提示2，可推知G不可能。

（五）根據提示第一和第三，可推知E、F不可能。因為兩種情況中，短程輪渡司機的孩子都是凱薩琳，而乘客都是凱薩琳的兒子，可知凱薩琳和老公之中年齡較大的也是她，但這種情況與上面的第五個提示發生矛盾。

（六）所以，答案是H，凱薩琳的老公是短程輪渡司機。

14、愛因斯坦的超級問題

答案：養魚的是德國人。

解題思路：

首先定位一點，我們是按照房子的位置，從左至右，1、2、3、4、5依次排開。

(1)挪威人住第1間房，在最左邊。已知英國人住紅色房子，挪威人住藍色房子隔壁，可以推斷出挪威人房子的顏色只能是綠、黃、白三種

顏色。由於綠色房子在白色房子左面，挪威人住藍色房子隔壁，所以可以斷定挪威人只能住黃色房子，抽Dunhill香菸。

(2)第2間房是藍色房子，養馬的人住在抽Dunhill香菸的人隔壁，所以第2間房子的主人養馬。

(3)綠色房子在白色房子左面，可以判斷出綠色房子只能在第3或者第4間。如果綠色房子在第3間（即中間那間），因為住在中間房子的人喝牛奶，這與條件中綠色房子主人喝咖啡相矛盾。所以得出綠色房子在第4間，其主人喝咖啡。進一步推出第3間房子是紅色房子，住英國人，喝牛奶。第5間房子是白色房子。

(4)因為丹麥人喝茶，綠色房子主人喝咖啡，英國人喝牛奶，抽Blue Master的人喝啤酒，所以，挪威人只能喝水。

(5)因為抽Blends香菸的人有一個喝水的鄰居，所以抽Blends香菸的人只能住第2間房子。

(6)抽Blue Master的人喝啤酒，他只能住在第5間房子。

(7)德國人抽Prince香菸，他只能住第4間房子。

(8)英國人抽Pall Mall香菸，已知抽Pall Mall香菸的人養鳥，可以斷定英國人養鳥。

(9)抽Blends香菸的人住在養貓的人隔壁，可以推斷出養貓的人是挪威人或者英國人，又因為英國人養鳥，所以養貓的人是挪威人。

(10)第1、2、3間房子的主人都不養狗，第4間房子的主人是德國人，可以推斷出第5間房子住的是瑞典人，養狗。

(11)因為第1、3、4、5間房子的主人分別是挪威人、英國人、德國人、瑞典人，所以第2間房子的主人是丹麥人，喝茶。

最後將結果整理一下，第1間房子是黃色房子，住挪威人，抽Dunhill香菸，喝水，養貓；第2間房子是藍色房子，住丹麥人，抽Blends香菸，喝茶，養馬；第3間房子是紅色房子，住英國人，抽Pall Mall香菸，喝牛奶，養鳥；第4間房子是綠色房子，住德國人，抽Prince香菸，喝咖啡；第5間房子是白色房子，住瑞典人，抽Blue Master，喝啤酒，養狗。

結論：如果其中有人養魚，則養魚的必定是德國人！

15、盲人拿手套

答案：

櫃子裡面的手套總數是14雙28隻，一半是左手手套，一半是右手手套。假如盲人僕人拿到的全部是右手或者左手手套的話，手套的總量是14隻。那麼只需要再取1隻，就能和這14隻手套配成顏色相同的、左右手相配的一對。

如果要考慮用最少的次數，那麼拿14隻就可以滿足主人的要求。假如僕人先拿了13隻左手或者右手手套，當摸到第14隻左手或者右手手套的時候（她憑藉觸覺可以分清是左手手套還是右手手套），她可以放棄第14隻，隨意從另外的手套裡面拿1隻，就可以和另外13隻手套配成顏色相同的一對。

16、找病狗

答案：病狗一共有3條。

解題思路：

①如果病狗數是１，那麼第一天這隻狗就應該去見上帝了，因為病狗主人如果看到其他9隻狗都是健康的狗，那麼很容易就推論出自己的狗是病狗，第一天沒有出現槍聲，說明病狗數大於１。

②如果病狗數是２，那麼第二天這兩隻狗就應該一起作伴共赴黃泉路，因為第一天這兩隻病狗沒有完蛋，說明還有一隻病狗存在，可是到了第二天也沒有槍聲，那就說明病狗數至少大於2。

③ 如果病狗數是３，那麼到了第三天，病狗的主人看到其餘兩條病狗怎麼還沒有完蛋，再加上自己僅僅看到了兩隻病狗，由此可以推斷出自己的狗就是病狗，所以第三天槍聲連續響起，說明這個村子的病狗數應該就是３條了。

17、遠方來客的選擇

答案：

小鎮只有兩個理髮店，理髮店店主的頭髮必定要讓另一個理髮店店主修剪。客人據此推斷第一個理髮店店主的手藝比較高。

18、聰明的囚犯

　　答案：首先假設自己的帽子是白色的。那麼B和C就能看到一個黑色和一個白色的帽子了(A能看到B和C的帽子都是黑色的)。那麼這樣一來的話，假如是B，那麼他一定會注意到以下的事實：「如果自己的帽子是白色的話，那麼C就一定會看到兩個白色的帽子，毫無疑問他自己的帽子就不是白色的了。」C也完全同樣可以這麼考慮。也就是說，他們兩個中的任何一個都能簡單地就推論出自己的帽子是黑色的了。但是，他們誰都始終沒有站出來。

　　這就說明最初自己帽子是白色的假定是不對的，也就是說自己的帽子是黑色的。在進行的嚴密的理論構成時，一般而言有必要去除別人的心理狀態這種不確定的要素。但有時候就如本題那樣，反而需要將對方心理和思維做為推理的要素。

偵探懸疑遊戲解答

1、拉斯維加斯雪場的殺妻案

答案：

因為男子向希爾斯買了兩張前往拉斯維加斯的車票，又從同事的售票口買了一張返程票。

2、黑手黨的槍擊案

答案：

要正確推理這個槍擊案，不妨先仔細看好案件的前提：七個人都在固定的位置上，每個人都開槍射擊，最重要的是，被開槍打死的人，是不能再射擊的。

我們不妨從最後開始向前推理：奧尼爾是這次槍戰中唯一倖存者，那麼最後死去的人肯定是被奧尼爾打死的。奧尼爾所處的位置，只能向湯姆森和卡特兩個人開槍射擊，所以，奧尼爾要嘛打死了卡特，要嘛打死了湯姆森。

題目已經說明，卡特是第一個倒下去的，所以最後被打死的一定是湯姆森了。湯姆森瞄準的只能是奧尼爾和詹尼，奧尼爾沒死，那麼詹尼肯定是被湯姆森打死的。

詹尼之前被打死的是安德列，因為詹尼只能瞄準安德列和湯姆森，而湯姆森打死的是詹尼，所以安德列只能是詹尼打死的。

安德列之前打死的是比爾滋。因為安德列只能瞄準詹尼和比爾滋，上面已經知道安德列是被詹尼打死的，所以安德列打死的是比爾滋。

先於比爾滋死亡的是馬克。因為比爾滋瞄準的是馬克和安德列，而安德列是被比爾滋打死的，所以打死馬克的只能是比爾滋。

根據題目的提示和上面的推理，我們得出的結果是：奧尼爾打倒卡特，比爾滋打倒馬克，安德列打倒比爾滋，詹尼打倒安德列，湯姆森打倒詹尼，奧尼爾打倒湯姆森。

六名黑手黨成員的死亡順序是卡特、馬克、比爾滋、安德列、詹

尼、湯姆森。

3、女傭的謊言

答案：

因為女傭在回答警方的問話中，明顯說謊。七月天氣，冰塊會在兩個多小時內全部融化的，但警方到達案發現場後，卻發現德利先生的杯子裡面，還有大量冰塊。這說明女傭在德利先生死後到過臥室。有時候我們想想，的確是細節決定成敗。假如女傭不再畫蛇添足地往臥室送冰塊，警方的調查是否會更加曲折一些呢？

4、被劫持的管理員

答案：

管理員首先將梯子搬進來，登上梯子在天花板掛鉤上繫上繩子，然後將梯子移到門外。他事先從商店的冷藏庫運來一大塊冰塊，他站立在冰塊上，用繩子將自己繫好，等冰塊融化後他就被吊在半空中了。

有人會懷疑有那麼高的冰塊嗎？既然是預謀的，他可以利用管理員的便利身分，將冰塊凍成圓柱狀，然後腳下再墊上幾塊小冰塊，攀上去即可。

探員克洛伊發現頂樓通風狀況十分好。盛夏的威尼斯，十個多小時足以將冰塊融化，將地面上的水漬風乾，變得沒有一絲一毫的痕跡。

5、簡易公寓裡面的打鬥案

答案：

艾德蒙從薩姆的嘔吐物中證實，兇器是空鳳梨罐頭。罐頭盛滿鳳梨密封的時候，硬度是很大的，足以將人打死。薩姆打死了那個流氓後，將鳳梨吃掉，故意將空罐頭踩扁。

6、兇手和手錶

答案：

伯特並沒有告訴露絲在哪裡，但巴拉特直接到露絲小姐死亡的房間找到了金錶。這說明巴拉特事先知道露絲小姐在汽車旅館內，所以他有

重大嫌疑。

7、一組經典的命案推理題

答案：

第一題：希金斯曾在南極和朋友探險，沒吃的了，朋友給他人肉說這是企鵝肉，現在吃到真的企鵝肉，明白真相了。

第二題：菲利斯汀是個瞎子，醫生讓他重見光明。在回家的時候經過隧道，他以為自己又雙目失明了，絕望之下跳車自殺。

第三題：安德魯當年跳下池塘救女友的時候，摸到了女友的頭髮，以為是水草，就放手了；還有一種解釋，當年他跳水救女友，被女友抱住了腿。匆忙中他還以為被水草纏住了身體，害怕之餘忙忙掙脫。

第四題：安麗兒暗戀葬禮上的男子，想見到他又不願意向別人吐露心事。偏執的她殺掉姐姐，企圖在姐姐的葬禮上再看到那個帥哥。

第五題：沙漠中的死者生前和朋友乘坐熱氣球（或者飛機）飛越沙漠，熱氣球中途出現故障，朋友們為了求生只好扔掉行李，可還是不行。他們只好抽籤，抓到半根火柴的人就要跳下來。

第六題：眼睛沒瞎的侏儒知道比個子後自己一定要辭職，所以每天將瞎子侏儒家的家具鋸掉一小段。瞎子侏儒摸著自己家的家具，還以為自己漸漸長高。他害怕辭職後吃不飽、穿不暖，再次過上非人生活，絕望自殺。

第七題：比爾居住的小屋，外面就是懸崖峭壁，他的門是朝外開的。晚間有人敲門，比爾一推門就將來人推下了山崖。來人受傷後爬上山頂向比爾求救，比爾一開門，又將來人推下山崖。比爾原本知道只要開門就會將來人推下去，可是他還是不加警惕地開門，所以他的這種行為涉嫌故意殺人。

8、浴缸溺死之謎

答案：

這道題反覆暗示松本一定是在大海裡淹死的。其實被海水淹死，不一定非得在大海裡。浴缸裡面裝上海水同樣能淹死人，然後將海水放掉，換成淡水，這只需要數分鐘就足夠了。

9、技藝高超的盜馬賊

答案：

竊盜集團將裝汗血寶馬的車廂從火車上移走了，然後用自己準備的火車頭將車廂整個載走。

10、木條透露的訊息

答案

：死者一個姓林的朋友，殺死死者後破壞了現場離開。死者當時還沒死，企圖撥打電話報警，但體力不支，想在地板上寫下兇手的名字，但手頭沒有筆。因為木雕的職業關係，房間裡面散落著一些木條，死者將木條拿在手中，向警方暗示。

11、不存在的地址

答案：

凱利斯和斯波特兩人，都是某國間諜。他們一個在便利店工作，一個在郵政局工作，向他們的上司搜集情報。凱利斯用信件和斯波特聯繫，只要斯波特看到寫有「本市利馬街區54號」的信件，就截留下來。這種聯繫方式十分巧妙，因而兩個人的身分隱藏的很好。可能是間諜網內部出現了問題，兩個人處在被暴露的境地，負責間諜網的長官為了自保，派人將兩個人殺死了。

12、遇害的女偵探

答案：

和毒梟有聯繫的是代號608的柯。我們可以設想當時的情形：兇手拿著手槍，將正在化妝的黛莉逼到窗前。黛莉知道難逃一死，背著手在玻璃窗上寫下了608，然後用窗簾蓋住。由於是背著手寫的，所以608寫成了809。

13、贖金哪裡去了？

答案：

綁匪就是富翁的司機。他事先在藏匿地點挖了個深坑，將贖金從旅行袋裡面拿出來埋在下面，填上土，再將空旅行袋埋好。

14、不在場的證據

答案：

科尼用錄影機錄下節目，殺人後再請威爾斯來飲酒，然後重播該節目，威爾斯是酒鬼，醉醺醺地根本不知時間，因此在不知不覺中幫科尼做了證人。

15、冤死的廟祝

答案：

因為有毒的香受了潮氣，廟主點了香後，高夫人需要用力吹氣，香才能正常燃起來。不幸的是，高夫人吹的煙氣，都被廟祝吸去了。

16、扇子冤案

答案：

林夫人被殺於四月，連續幾天下雨，天氣一定寒冷，是不需要帶扇子的。而且在偷竊殺人的時候，更是避免多餘的東西。這明顯是嫁禍於人。

17、誰是偷畫賊

答案：

嫌疑犯是卡塞羅。巴拉爾發覺卡塞羅的話中出現矛盾。因為他說案發當晚遺留了太太送給他的手鍊。而手鍊是星期天早晨太太才送給他的生日禮物。星期天早晨才得到的生日禮物，怎麼可能在星期六晚上遺留在博物館呢？因此卡塞羅故意對巴拉爾撒謊，他有很大的作案嫌疑。

18、浴室裡的溫度計

答案：

身為嫌疑犯，山本先生可能是心理素質最弱的人了。首先他的回答破綻百出，將死者生前的疾病，一會兒說成是中風，一會兒說成是心臟病。而且將溫度計和針藥掉在了浴室，這充分說明山本在作案時，是多麼驚慌失措。既然沒有那個心理素質，何必去殺人呢？

高志恩的推斷是：山本趁死者心臟病發作躺在浴室內不能動彈，刻意打開熱水爐，讓浴室內的溫度變得很高，然後將浴室門關死。不慎將溫度計掉在裡面，浴室裡面的溫度超高，以致於溫度計破裂。這種環境中，別說心臟病病人，就連一般人也受不了。

19、劫機犯的目的

答案：

劫機男子沒有錢從紐約買到邁阿密的機票，去看望生命垂危的母親。他只好買了一張飛往紐約的機票，上機後將紙條放在洗手間。飛機按照紙條上的要求去做，飛到邁阿密，他的目的也就達到了。

20、自殺案風波

答案：

開米勒儘管愛好整潔有潔癖，但他房間的整潔，明顯是有人佈置出來的。

醫學證明，服用過量安眠藥，臨死前會感到極度痛苦，胃部有被火燒的感覺，渾身脹痛難耐。在這種情況下，開米勒的床上應該呈現凌亂不堪的情形，而不是整潔如初、有條不紊。

21、街頭金錶搶劫案

答案：

兩名男子體態相差很大，手腕粗細不一。根據手錶錶帶空扣痕跡，警員斷定手錶是瘦男子的，所以胖男子涉嫌搶劫。

22、飛機上發生了什麼事件？

答案：

有持槍凶徒劫持了飛機，但是遇到了反抗。劫匪很快將反抗者鎮壓了下去，並且將他們拋離機艙。可是令劫匪疏忽的是，剛才的兩位反抗者，正是飛機上的正副駕駛員！飛機失去了駕駛，終於釀成了撞山墜毀的慘劇。

23、比爾老師的死

答案：

殺死比爾的嫌疑人是比爾的弟弟。比爾的弟弟過來向哥哥索取零用錢被哥哥拒絕，兇殘的弟弟一怒之下殺死了比爾。根據現場情況，比爾裸露上半身而死。這種情況，只有在比爾的弟弟來的時候，才不避諱。假如是學生家長，基於基本禮貌，比爾也會找件衣服穿上的。

24、奪寶大賽上的陰謀

答案：

工程師在設計玻璃櫥櫃的時候，故意在玻璃櫥櫃底部一處不顯眼的地方，留下了一個瑕疵。所以，錘子錘在有瑕疵的地方，就將玻璃櫥櫃一下子砸碎了。但玻璃櫥櫃正著擺放，既能抵擋子彈，又能承受重錘。所以，奪寶中砸壞玻璃櫥櫃的男子，是和工程師串通好了的。

25、離奇的尖錐

答案：

約瑟夫是個遙控飛機愛好者，他刺殺安迪後，將尖錐放在遙控飛機上，然後用遙控飛機飛行到大廈上拋下兇器。

26、一場耐人尋味的綁架案

答案：這是凱斯特自導自演的一場鬧劇。

凱斯特是來逃債的，身上根本沒有錢，綁匪不太會選中他做為目標；即便選中他，也會盡快拿走贖金，不給警方機會。唯一的解釋是：

凱斯特懷疑妻子有大量私房錢，卻不替自己還債。只好用這種苦肉計，將瑪麗的錢逼出來。

27、不動聲色的謀殺事件

答案：

湯姆森和兒子詹尼，長期玩手槍遊戲，詹尼心裡面有了慣性。但長期以來，從來沒發生過差錯。很明顯，殺死客人的手槍，是湯姆森故意放在兒子的玩具箱裡面的。最明顯的推斷是，詹尼根本不懂得打開手槍的保險，是湯姆森將手槍的保險事先打開的。

由此可以推斷，湯姆森有明顯的謀殺嫌疑，可惜法院沒有察覺到，遺漏了真凶。

28、販毒者的失誤

答案：

站在屋外的警方，找到了女郎按在門鈴上的指紋，判定女郎在死亡之前來找過安德列。

29、遺書裡面的秘密

答案：

電扇轉動的時候，戴威爾的遺書一定會被吹掉。而戴威爾的遺書卻一直安穩地放在桌子上。這說明有人槍擊了戴威爾，戴威爾中槍倒地，手臂弄掉了電扇插頭，然後兇手將遺書放在桌子上。

30、神秘消失的手槍

答案：

男子在殺人之前早有預謀。他將槍綁在一隻拖鞋上，開槍殺人後將綁著拖鞋的槍，扔到了河裡，順水漂流下去。難怪警方在男子扔槍的地方找不到槍。

31、遲到的刑偵

答案：

男子聲稱自己不懂法語，但法國守衛用法語告知他可以進會場的時候，他得意忘形之下，表揚了守衛，表明他是懂法語的。

32、風流偵探被暗算

答案：

金髮女郎是作案者的同謀，電話機的聽筒被她動了手腳。她趁斯科特去浴室淋浴之際，悄悄地和歹徒通了電話。然後，用打火機把聽筒支起來。這樣，對方就可以透過電話來錄音了。不知道的人乍看之下，好像電話掛斷了，實際上是電話機的兩個按鍵並沒有壓下，所以處於通話狀態。他們倆做愛時發出的聲音，便透過聽筒傳到了另一頭，被錄了下來。做愛完畢，金髮女郎趁斯科特不注意，從電話機上取下打火機，聽筒便落回原來的位置，歹徒隨之打來了威脅的電話。

趣味另類遊戲解答

1、掉在沙洞裡面的琉璃球

答案：往洞裡面添沙，一邊添沙一邊用竹竿撥球，沙漲球高。

2、飛走的字母

答案：

ET是「Extraterrestrial」的縮寫，中文意思是「外星人、外星球生物、星際的、地球外的」。外星人飛走了，肯定乘坐的是不明飛行物UFO。這樣字母表中就剩下21個字母了。

3、好聽的字母

答案：CD。

CD是「COMPACT DISC」的縮寫，是雷射唱片、光碟的意思。

4、電梯引發的彈劾案

答案：

黛兒是一個身高不足120公分的小女孩，她的身高不足以按到10樓以上的電梯按鈕，當時電梯裡沒人，她只好到10樓。

市民們對這種情況提出了建議，但未引起市長重視，進而引發了這次彈劾案。

5、聰明的求婚使

答案：

第一道題：祿東贊找了一隻螞蟻，將絲線拴在螞蟻腰部，將螞蟻放在九曲龍珠的孔口，對著螞蟻吹氣，螞蟻就爬了過去，將絲線穿過龍珠。

第二道題：各國使者都帶了少量隨從，要求在三天之內殺羊、吃肉、喝酒，絕對是一件不可能完成的任務。祿東贊從街市雇來許多人，免費吃肉、喝酒，還有銀子酬勞，所以能輕鬆完成任務。

第三道題：祿東贊命人將小馬駒集中在一起關了一夜，既不給草料吃，也不給水喝。第二天將馬駒放出，馬駒紛紛尋找各自的母親喝奶，這樣母馬和馬駒的母子關係就一目了然了。

第四道題：祿東贊命人將木料放入池水中，樹根重，下沉；樹梢輕，上浮。

6、神奇的鐵絲

答案：環形的。

7、智答財主

答案：

阿凡提說：「不是星期一，不是星期二，不是星期三，不是星期四，不是星期五，不是星期六，不是星期天。」

有一個答案更加簡便：不是今天，不是明天。不管財主任何時候來拿，阿凡提都能將財主支走。

8、尼龍軟管裡面的小球

答案：

軟管環成圓狀，首尾相接，將黑球尾隨白球一起滾動，白球滾過介面，然後放出黑球。

9、新時代的賣油翁

答案：

先將玻璃杯裝上超出一半的香油，然後傾斜，使瓶底的油恰好在瓶底和瓶面交叉的夾角處，瓶口的油正好在瓶口上，見下圖：

紅線部分是油瓶面。

這時候，玻璃杯裡面正好裝著一半的油。將玻璃杯放正，在油平面的位置做一個刻度，紅線部分是油平面：

然後試著往外面倒油，直到油處在玻璃杯夾角和刻度之間的平面上：

紅圈部分是刻度標誌，藍線是油平面。這樣杯子裡面正好裝的是四分之一玻璃杯的油。

10、輪船上的爭執

答案：

傑克將釣竿在一個長度不足一公尺的空紙盒中對角放置，順利登船。

11、林黛玉初進大觀園

答案：

林黛玉的路線是：綠荷廳——觀魚亭——聞香閣——飛燕台——蘭花廳——芳草亭——聽雨亭——折枝台——煙雨樓——飛瀑樓——牡丹亭。

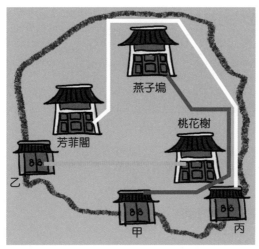

12、王熙鳳二難林黛玉

答案：

既然是比試和刁難，那麼就要打破正常思維。要想不交叉，就不要怕繞路，下面是三個丫鬟的行走路線：

13、王冕智解黃鸝鳥

答案：

將黃鸝鳥放進最小的籠子，按照籠子從小到大將剩下的9個籠子套在最小的籠子上面。

14、杯子中的水

答案：

將左邊第二個杯子順手拿起來倒進右邊第二個空杯子，然後將杯子放回原位即可。

15、雙人野渡

答案：

兩個人是分別處在河的兩岸，先是一個渡過河來，然後另一個渡過去。

16、名鑽面前的智慧

答案：

將地毯一邊捲起來，一步一步接近鑽石，一伸手就能拿到了。

17、水淹高橋

答案：

第1次洪水過後，河面上升到舊橋之上，新橋之下。第2次和第3次發生洪水的時候，舊橋始終沒有露出來，所以說只被淹沒了1次。

18、女巫凱琳娜的預測

答案：

凱琳娜的房間一共有365個暗格，每個暗格上都配有不同的標記，每個暗格代表某月某天，每個暗格都放了一張紙條：某月某日，今日海嘯。凱琳娜將每個暗格的標記和所代表的月日相對應，記在一張紙上。當海嘯發生後，凱琳娜就將當日暗格的記號記牢。她帶人進入房間後，只找發生海嘯日期的暗格標誌。暗格和標誌都做的十分隱秘，外人一時間看不出來，還以為凱琳娜預測如神。

19、誰最怕老婆？

答案：

阿強對主持人說：「我老婆說過，不要輕易去人多的地方。」

20、截長補短

答案：拿一根更長的鐵管和它相比。

21、墨子提出的難題

答案：

要看怎樣大小的水桶。如果水桶和池塘一樣大，那麼那個池塘就只有一桶水；如果水桶只有池塘一半大，則池塘裡面有兩桶水；假如水桶有池塘三分之一大，則池塘裡面有三桶水，如此往下排序。

22、虔誠的黃鼠狼

答案：

釘在十字架上的耶穌也忍受不了黃鼠狼的臭屁了，騰出一隻手來捏鼻子。

23、等號後面的問號

答案： 因為1=5，那麼5也就等於1了。

24、猴子面臨的難題

答案：

閉上雙眼。如果猴子模仿遊客閉上雙眼，人什麼時候睜開的，猴子是永遠也不知道的。

25、不落地的蘋果

答案：

在繩子中間打一個活結，活結旁邊多出一段繩子，從繩套中間將繩子剪斷，蘋果就不會掉下來。

26、鎮靜的鳥兒

答案： 這些鳥兒是鴕鳥。

27、並非數學題

答案： 玩石頭、剪刀、布的時候。

28、教授的面試題

答案：

1、3、7、8 讀音都是一聲

2、4、6讀音都是四聲

5、9 讀音都是三聲

29、神奇的鵝

答案： 因為那是隻企鵝。

30、委屈的白貓

答案： 無論白貓的第一句話，還是第N句話，都是「喵……」

31、一秒鐘快速題

答案：

第一題：第2名。

第二題：或者你是第1名，比最後1名多跑了一圈；或者根本不會出現題目中描述的現象。

32、恐怖遊戲

答案：

一般來說，後開槍的人有利。如果以數學機率做嚴密計算，會發現兩個玩家的死亡機率都是1／2。但從邏輯的角度來看，應該是後開槍的人有利。比方說當兩個玩家發現彈匣裡只有最後一發子彈時，後發的人可以朝對方先開一槍，然後逃跑。

33、小猴子生日宴會上的不速之客

答案：

小猴子在請束上將八種動物的順序寫亂了，而且少了標點符號，成了熊貓、牛蛙、燕雀、馬鹿四種動物。

34、獵人的智慧

答案：

獵人的評論是正確的。老大想用三支箭射盤中的三個蘋果，一個一個地射，這種性格是誠實的；老二想用兩支箭射三個蘋果，是不實際的，他有僥倖心理，是狡猾的；老三想用一支箭射中鐵盤子，使三個蘋果落地，他的想法是聰明的。

35、神探妙算

答案：

⑴從「他們不能按每列9人湊成兩隊」知4家孩子的總數不足18人；⑵哥哥家的孩子只能是1或2，否則，若哥哥家孩子數多於2個則至少是3個，那麼妹妹家至少有孩子4個，弟弟家至少有5個，華生家至少有6個。這樣總數為：3+4+5+6=18，顯然不對。⑶福爾摩斯家的門牌號是144：2×3×4×6=144，2+3+4+6＜18，所以，華生有6個孩子，弟弟家4個，妹妹家3個，哥哥家2個。

36、兩兩相剋

答案：

每一個玩家的骰子如下：

時遷：6 - 1 - 8 - 6 - 1 - 8。

李逵：7 - 5 - 3 - 7 - 5 - 3。

白勝：2 - 9 - 4 - 2 - 9 - 4。

總的來說：時遷會在18次內贏李逵10次；李逵會在18次內贏白勝10次；白勝會在18次內贏時遷10次。

時遷對李逵：6－7；1－7；8－7（贏）；6－5（贏）；1－5；8－5（贏）；6－3（贏）；1－3；8－3（贏），每組後三個數字再重複一次，時遷一共贏10次，輸8次。

李逵對白勝：7－2（贏）；5－2（贏）；3－2（贏）；7－9；5－9；3－9；7－4（贏）；5－4（贏）；3－4，每組後三個數字再重複一次，也是李逵贏10次，輸8次。

白勝對時遷：2－6；9－6（贏）；4－6；2－1（贏）；9－1

（贏）；4−1（贏）；2−8；9−8（贏）；4−8，每組後三個數字再重複一次，也是白勝贏10次，輸8次。

37、微軟公司的面試題
答案：

先走進有開關的房間，將三個開關編號為A、B和C。將開關A打開10分鐘，然後關閉A；再打開B，然後立刻走到有燈的房間，此房間內正在亮著的燈由開關B控制。用手去摸一摸另外兩盞燈，發熱的由開關A控制，冷的由開關C控制。

38、找出「缺陷球」
答案：

要想解決這個問題，必須充分利用天平可以量出兩邊彈子球重量是否相等這一事實，即無論什麼時候只要兩邊重量相等，就表明「缺陷球」不在這些彈子球中。

第一次秤重，在天平的兩邊各任意放3顆球。這時候會有兩種可能的結果。如果天平兩邊的重量是平衡的，就可以確定所秤量的6個球當中沒有「缺陷球」。因此第二次秤重時只要秤量剩下的2顆球，較重的1顆就是「缺陷球」。如果天平的一邊比另一邊重，那麼可以確定「缺陷球」肯定位於天平較重一邊的3顆球當中。

第二次秤量時只要從這3個球當中任意拿出2個進行秤量。如果兩邊平衡，則3顆球中剩下的沒有參加秤量的1顆球就是「缺陷球」，如果兩邊不平衡，則較重的一邊就是「缺陷球」。

39、大炮過橋
答案：

用一根比橋還長的鋼索，繫在炮車和大炮之間，這樣二者就不會同時壓在橋上，便可以順利地把大炮拖過橋去。

40、智送情報

答案：

克魯斯先將剎車不靈的車子裡的汽油抽出一半，然後駕該車向E鎮開去，等汽油耗盡，車子剛好停在E鎮，僅僅用了30分鐘，便可按時完成任務。

41、航太展上的漏洞

答案：

太空是沒有引力的，失重狀態下，一般自來水鋼筆是無法寫字的。

42、熊的顏色

答案： 白色。

第一、20公尺高用了2秒鐘，故可以得出重力加速度為10公尺/秒。

第二、從第一的結論知道，地球上只有兩極的重力加速度是10公尺/秒，南極沒有熊，只有北極才有，而北極的熊都是白色的。所以，由以上兩點得出結論，熊是白色的！

43、賣淡水的阿拉伯商人

答案： 阿拉伯商人可以最多賣掉534瓶礦泉水。

解題思路：

要使能賣掉的礦泉水，就要確保每次讓駱駝能夠馱1000瓶礦泉水，不會浪費。然後，首先可以肯定這段路必須分三次完成，第一段路末端應留礦泉水的1000整數倍，只能是2000瓶，然後決定第二段路時會有兩種可能，留1001瓶，或留998瓶，兩者比較取最大。所以，阿拉伯商人分三個階段運輸，就可以實現利潤的最大化。

第1階段：駱駝先馱1000瓶礦泉水走200公里，卸下600瓶礦泉水，帶200瓶礦泉水回來路上飲用（不留200瓶礦泉水，人和駱駝會渴死的！）。回到出發點再運1000瓶礦泉水，到200公里處，卸下600瓶礦泉水，帶200瓶礦泉水回來路上飲用。最後運剩下1000瓶礦泉水，到200公里處，不用返回，此時總共剩下2000瓶礦泉水。

第2階段：由200公里處向前推進333公里，即走到533公里處，運2

次，方法同上。此時飲用掉999瓶礦泉水，還剩1001瓶礦泉水。

第3階段：將1瓶礦泉水飲用掉，剩下1000瓶礦泉水由駱駝馱著前進，走467公里至終點，這時飲用掉了466瓶礦泉水（先前已飲用了1瓶礦泉水），最終剩下534瓶礦泉水。

44、旅行家環球航行

答案：

巴特先生旅程經歷了三十個白晝，卻經歷了三十一個夜晚：每一天加上向東周遊世界的一天。當一個人向東旅行的時候，會發現天上的太陽會越走越快，晝夜也會變得越來越短。

45、偷懶的特種兵

答案：

特種兵的醫療包中有溫度計。他在中途的邊防站休息，邊防站室內溫度很高，溫度計在屋子裡面的溫度升高，水銀刻度會一直保持在最高溫度點上，不會隨著溫度的降低而改變。我們通常看到醫生在給患者量體溫的時候，會用力甩幾下溫度計，就是要把處在高刻度溫度上的水銀甩下去。

46、貼身管家的面試題

答案：

溫度高的一杯冷卻速度要更快一些。或許你不相信這個答案，但實踐是檢驗真理的唯一標準，你可以動手試一試。

液體的冷卻速度，不是由液體的平均溫度決定的，而是由液體表面和液體底部的溫差決定的。溫度較高的牛奶放進冰箱，會遇冷急劇冷卻，液體表面和液體底部的溫差迅速拉大，所以冷卻速度加快。從另一個角度而言，液體表面的溫度越高，從表面散發的熱量也就越多，降溫速度也就越快。

47、分析下面幾句話

答案：

第一句話正確。科學家研究，某些黑猩猩雖然不能像人類一樣自由作畫，但能畫出漂亮的抽象畫。

第二句話錯誤。據目前所知，世界上的任何鵝，只能下鵝蛋，而不能下金蛋。

第三句話正確。在金氏世界紀錄裡面，有一位西方男子擅長吞食重金屬。只要他的肚皮夠大，吃掉一輛自行車是沒問題的。

第四句話正確。目前已發明水做燃料的原型車。

第五句話錯誤。人類裝訂成書，不過才幾千年的歷史，三萬年前，人類還處在石器時代，別說出書，連文字都沒有產生呢！

第六句話正確。南美有一種蟒蛇長達十幾公尺，是世界上最長、最大的蛇。

48、億萬富翁的怪異懸賞

答案：

將別墅建造在北極點上，這樣每個窗子都是朝南的。

49、大瓶裡面的小瓶

答案：

小瓶子會下沉。因為大瓶子蓋子密封，大瓶子內的水，是在封閉的環境中的。封閉環境中的液體遇到壓力，壓強會向各個方向傳遞。用力擠壓大瓶子，增加了大瓶子的水壓，小瓶子內的氣泡遭受壓強後變小，更多的水流入小瓶子，導致小瓶子下沉。當鬆開手後，壓強減弱，小瓶子回到原來的位置。

50、環球旅行的路線

答案：

維尼環球旅行的最短距離是兩萬公里多幾公尺。行程是：先稍微偏離地球極點，繞極點轉一圈，就算跨過了所有的經度線。然後再從一個極點沿著經度線到另一個極點，這樣，就可以跨過所有的緯度線。若把

地球看成一個正球體，則北極到南極的距離就是地球周長的二分之一，也就是兩萬公里。因此，按假設的定義，走兩萬公里多幾公尺就能達到「環球旅行」的目的。

51、鏡子中的影像

答案：

卡瑪會什麼也看不到。因為各個方向都鋪滿了鏡子，沒有燈光和外在光線的進入。鏡子成像的前提是擁有必要的光線。

52、孿生兄弟的生日

答案：

或許有好多人認為這不可能，但麥卡迪的陳述的確是事實。

由於地球上每個地方所處的位置不同，各地迎來的日出和日落的時間也有很大差別。如果是向東航行的人，在環繞地球一周後，會感覺多過了一天；向西環球航行的人，會感覺少過了一天。這種日期上的紊亂，會造成各種政治、經濟和生活的不便。為了避免這種現象，1884年，國際經度會議決定將經度180度的子午線，做為「日界線」，全名為「國際換日線」。當人們向東航行經過這條日界線的時候，就要自動減去一天；反之，向西航行經過日界線的時候，就要自動加上一天。

麥卡迪於1990年1月1日出生於一艘向東航行的輪船上。麥卡迪剛剛出生，輪船過了日界線，按規定需要減去一天，日期回到了1989年12月31日了，這時候弟弟出生了。

所以，弟弟比哥哥早出生一年，也就不奇怪了。

53、廚師勝出的訣竅

答案：

黃師傅先燉好了雞。因為鋁質鍋蓋導熱性太強，而秫秸鍋蓋密封不夠嚴密，只有木質鍋蓋最能保溫。

54、神奇的手

答案：

任何人的手放入150度高溫空氣中，都不會被燒傷、燙傷。人體的皮膚進入150度高溫空氣中，所帶的外界常溫空氣，會在皮膚表面形成一層保護膜，導致皮膚表面的溫度短時間內不會升高到150度，所以不會被燒傷。

55、盲人富翁的空白遺囑

答案：

聰明的律師羅伯特，預料到魯麗婭會在鋼筆上面搞鬼，於是讓艾德蒙要來一杯檸檬汁。艾德蒙用鋼筆沾取檸檬汁寫下遺囑。檸檬汁在紙上會產生化學反應，形成一種特殊的物質——賽璐玢。這種物質的燃點很低，在點燃的蠟燭上烘烤時，寫字的地方會燒焦，字跡也就顯示出來了。

56、炮彈落下的時間

答案：

同時到達地面。物體在高空中受到的重力，和物體的水平速度是沒有關係的。

57、古人的年齡

答案：59歲。

在歷史的西元紀年中，是沒有零年這個概念的。比如西元前一年，然後緊接著就是西元一年。

58、裝在船底的鋅塊

答案：

輪船長期在海水中航行，船殼很容易生銹。在船底的尾部和水線下方加上鋅塊，是為了防止船殼生銹。由於船殼是鐵的，加上鋅塊就形成了原電池。鋅元素比較活潑，可以保護鐵塊不受腐蝕，而被腐蝕的就是

鋅塊了。

59、盜賊的伎倆

答案：

切尼爾其實利用了一個科學常識，輕鬆騙過了性情粗野而又略帶愚蠢的查理。在電梯下降過程中，由於失重，彈簧秤的重量減輕。所以切尼爾給自己秤出的1000克鑽石，要比實際重量多。至於為什麼這麼巧合切尼爾秤出的一袋鑽石正好是1000克，我們可以這樣推測：切尼爾其實在此之前，就在電梯下降的時候，將鑽石分開。切尼爾通知電梯控制間，在特定時間突然讓電梯下降速度加快。只有在電梯速度突然加快的時候，電梯中的物體才可能在某種程度上失重，當電梯運行到均速的時候，電梯中的物體就會返回常態。所以，切尼爾需要精確掌握好時間。否則會露出馬腳。

在電梯下降的過程中，由於失重因素，彈簧秤秤的是物體的重量。質量和重量，是完全不同的兩個概念。但在地球引力下，重量和質量是相等的。

腦力數讀遊戲解答

數獨題一：

9	3	8	6	7	4	2	1	5
6	4	1	2	3	5	8	7	9
2	5	7	9	1	8	3	6	4
7	9	2	3	5	6	1	4	8
5	8	6	1	4	2	9	3	7
4	1	3	7	8	9	5	2	6
3	2	5	4	9	7	6	8	1
8	6	4	5	2	1	7	9	3
1	7	9	8	6	3	4	5	2

數獨題二：

5	8	3	4	6	7	1	9	2
4	1	6	2	9	8	5	7	3
2	7	9	1	3	5	6	4	8
8	2	7	5	4	1	3	6	9
3	9	4	8	2	6	7	1	5
6	5	1	9	7	3	8	2	4
1	4	5	7	8	9	2	3	6
9	3	8	6	1	2	4	5	7
7	6	2	3	5	4	9	8	1

數獨題三：

7	1	9	4	6	2	5	8	3
8	4	2	5	7	3	6	1	9
6	5	3	9	1	8	7	2	4
4	8	6	1	3	5	2	9	7
2	3	1	7	9	4	8	6	5
9	7	5	2	8	6	4	3	1
5	9	7	8	2	1	3	4	6
3	2	4	6	5	9	1	7	8
1	6	8	3	4	7	9	5	2

數獨題四：

5	8	1	9	2	3	6	4	7
7	6	2	8	5	4	1	9	3
4	3	9	7	1	6	2	8	5
6	5	4	1	3	7	8	2	9
8	9	7	6	4	2	5	3	1
2	1	3	5	8	9	4	7	6
1	4	6	3	9	8	7	5	2
3	2	5	4	7	1	9	6	8
9	7	8	2	6	5	3	1	4

數獨題五：

1	5	2	8	9	6	7	3	4
3	4	8	5	1	7	9	6	2
6	9	7	2	4	3	5	1	8
5	7	1	3	2	8	4	9	6
2	8	9	1	6	4	3	7	5
4	3	6	7	5	9	8	2	1
9	1	4	6	3	5	2	8	7
7	2	5	9	8	1	6	4	3
8	6	3	4	7	2	1	5	9

數獨題六：

3	5	2	7	4	8	1	6	9
6	7	8	1	3	9	4	5	2
4	1	9	2	5	6	3	8	7
7	6	4	5	9	1	8	2	3
8	9	5	3	2	7	6	4	1
2	3	1	8	6	4	7	9	5
1	2	3	6	8	5	9	7	4
9	8	7	4	1	2	5	3	6
5	4	6	9	7	3	2	1	8

數獨題七：

8	3	4	9	7	6	1	5	2
5	1	7	4	2	3	8	9	6
6	9	2	5	8	1	3	4	7
7	6	3	8	1	4	9	2	5
9	2	8	7	3	5	6	1	4
1	4	5	2	6	9	7	3	8
2	8	9	1	5	7	4	6	3
3	5	1	6	4	8	2	7	9
4	7	6	3	9	2	5	8	1

數獨題八：

7	4	1	9	3	5	6	8	2
9	2	5	8	6	4	3	7	1
8	3	6	2	1	7	5	9	4
3	8	9	5	2	6	4	1	7
1	6	2	4	7	9	8	3	5
4	5	7	3	8	1	2	6	9
2	9	3	1	4	8	7	5	6
6	1	4	7	5	3	9	2	8
5	7	8	6	9	2	1	4	3

數獨題九：

8	4	6	2	9	3	1	5	7
7	1	3	8	5	4	9	6	2
5	2	9	1	7	6	4	8	6
2	8	1	5	4	7	6	3	9
3	5	4	6	1	9	2	7	8
6	9	7	3	2	8	5	4	1
1	6	2	7	3	5	8	9	4
4	7	5	9	8	1	3	2	6
9	3	8	4	6	2	7	1	5

數獨題十：

4	9	8	5	7	8	2	3	1
2	7	5	8	3	1	4	9	6
1	3	6	4	2	9	8	7	5
3	6	2	7	1	8	5	4	9
7	8	1	9	4	5	3	6	2
5	4	9	2	6	3	7	1	8
8	1	3	6	5	4	9	2	7
9	2	4	1	8	7	6	5	3
6	5	7	3	9	2	1	8	4

數獨題十一：

5	2	3	1	9	8	6	7	4
8	6	9	7	4	2	3	5	1
7	1	4	3	6	5	9	8	2
6	8	5	9	2	3	1	4	7
4	9	2	5	7	1	8	6	3
1	3	7	4	8	6	2	9	5
3	7	8	2	5	9	4	1	6
2	5	6	8	1	4	7	3	9
9	4	1	6	3	7	5	2	8

數獨題十二：

9	3	4	7	2	1	5	8	6
8	1	6	4	5	9	3	7	2
2	7	5	8	3	6	1	4	9
6	9	7	1	4	8	2	5	3
1	2	3	5	9	7	8	6	4
5	4	8	3	6	2	9	1	7
4	8	1	9	7	3	6	2	5
7	6	9	2	1	5	4	3	8
3	5	2	6	8	4	7	9	1

數獨題十三：

1	2	8	6	5	4	3	9	7
5	4	7	3	1	9	6	2	8
6	3	9	8	7	2	1	5	4
7	5	4	1	2	6	8	3	9
8	6	2	5	9	3	7	4	1
9	1	3	7	4	8	2	6	5
4	9	6	2	8	7	5	1	3
3	8	1	9	6	5	4	7	2
2	7	5	4	3	1	9	8	6

數獨題十四：

4	8	6	3	9	2	7	1	5
9	5	1	8	4	7	3	2	6
3	7	2	1	5	6	9	4	8
1	3	4	6	8	5	2	7	9
8	2	9	4	7	3	5	6	1
7	6	5	2	1	9	8	3	4
5	1	8	7	3	4	6	9	2
2	9	3	5	6	1	4	8	7
6	4	7	9	2	8	1	5	3

數獨題十五：

3	7	1	8	9	4	5	2	6
9	8	2	3	6	5	1	4	7
5	4	6	1	7	2	8	3	9
6	9	7	5	8	3	2	1	4
4	3	5	2	1	9	6	7	8
2	1	8	7	4	6	9	5	3
8	5	4	9	3	1	7	6	2
1	6	9	4	2	7	3	8	5
7	2	3	6	5	8	4	9	1

數獨題十六：

4	9	3	2	8	5	1	6	7
1	8	5	6	9	7	3	2	4
6	2	7	1	4	3	9	8	5
9	1	6	4	7	8	5	3	2
2	3	8	9	5	6	4	7	1
7	5	4	3	2	1	6	9	8
5	4	9	8	6	2	7	1	3
3	7	2	5	1	9	8	4	6
8	6	1	7	3	4	2	5	9

數獨題十七：

6	2	3	5	9	8	1	4	7
9	4	8	7	1	2	6	5	3
5	7	1	4	6	3	9	2	8
3	1	4	8	7	6	5	9	2
7	8	5	2	4	9	3	6	1
2	9	6	3	5	1	8	7	4
1	6	7	9	3	4	2	8	5
4	3	2	6	8	5	7	1	9
8	5	9	1	2	7	4	3	6

數獨題十八：

8	5	1	2	9	6	3	7	4
7	2	6	5	4	3	1	8	9
3	4	9	8	7	1	5	2	6
6	1	3	4	8	9	7	5	2
4	9	2	7	1	5	8	6	3
5	7	8	3	6	2	4	9	1
2	3	4	6	5	7	9	1	8
1	8	5	9	2	4	6	3	7
9	6	7	1	3	8	2	4	5

數獨題十九：

4	9	1	6	2	8	5	7	3
7	8	2	3	4	5	1	6	9
5	6	3	7	1	9	2	4	8
3	4	7	1	5	6	9	8	2
8	1	6	9	3	2	7	5	4
9	2	5	4	8	7	6	3	1
2	7	4	8	6	1	3	9	5
1	3	9	5	7	4	8	2	6
6	5	8	2	9	3	4	1	7

數獨題二十：

5	3	9	4	6	7	8	1	2
7	1	6	8	2	9	3	5	4
8	2	4	1	5	3	9	6	7
2	5	8	7	4	1	6	3	9
4	6	1	9	3	5	2	7	8
9	7	3	2	8	6	1	4	5
3	4	5	6	9	8	7	2	1
1	9	2	3	7	4	5	8	6
6	8	7	5	1	2	4	9	3

數獨題二十一：

1	2	3	6	7	9	8	4	5
4	9	8	2	1	5	6	3	7
7	5	6	8	4	3	9	2	1
6	3	5	1	9	4	2	7	8
8	7	2	5	3	6	1	9	4
9	1	4	7	8	2	3	5	6
2	8	1	9	5	7	4	6	3
5	4	9	3	6	1	7	8	2
3	6	7	4	2	8	5	1	9

數獨題二十二：

6	5	7	9	4	8	2	1	3
9	2	3	7	5	1	8	4	6
4	8	1	2	6	3	7	9	5
5	1	9	4	8	7	6	3	2
8	3	2	5	9	6	4	7	1
7	6	4	3	1	2	9	5	8
3	4	5	8	2	9	1	6	7
1	7	8	6	3	4	5	2	9
2	9	6	1	7	5	3	8	4

數獨題二十三：

9	7	5	8	6	2	3	1	4
3	6	1	7	9	4	2	5	8
8	2	4	5	1	3	9	6	7
2	8	3	1	5	9	4	7	6
7	1	6	4	3	8	5	2	9
4	5	9	2	7	6	8	3	1
1	3	7	9	8	5	6	4	8
5	4	8	6	2	7	1	9	3
9	6	2	3	4	1	7	8	5

數獨題二十四：

6	5	1	3	8	4	2	7	9
4	9	8	5	7	2	1	3	6
3	2	7	9	1	6	4	8	5
8	1	3	6	4	5	7	9	2
9	7	5	2	3	8	6	4	1
2	6	4	7	9	1	8	5	3
1	3	6	8	5	7	9	2	4
5	8	2	4	6	9	3	1	7
7	4	9	1	2	3	5	6	8

數獨題二十五：

2	7	6	9	5	4	1	8	3
8	3	5	1	2	6	7	4	9
1	9	4	3	7	8	2	5	6
5	4	3	8	1	7	6	9	2
6	2	7	5	3	9	4	1	8
9	8	1	4	6	2	3	7	5
7	5	9	6	4	3	8	2	1
3	1	2	7	8	5	9	6	4
4	6	8	2	9	1	5	3	7

數獨題二十六：

9	4	2	7	5	8	6	1	3
1	3	6	4	2	9	8	7	5
5	7	8	1	3	6	9	4	2
3	1	4	6	9	7	5	2	8
8	2	9	3	4	5	1	6	7
7	6	5	8	1	2	3	9	4
2	8	3	9	6	4	7	5	1
6	5	7	2	8	1	4	3	9
4	9	1	5	7	3	2	8	6

數獨題二十七：

6	9	7	5	4	8	3	2	1
2	5	1	6	3	9	7	8	4
4	3	8	7	2	1	6	5	9
1	6	2	3	7	4	5	9	8
3	8	5	2	9	6	1	4	7
7	4	9	1	8	5	2	3	6
9	1	6	4	5	3	8	7	2
5	7	4	8	6	2	9	1	3
8	2	3	9	1	7	4	6	5

國家圖書館出版品預行編目資料

全世界都玩的智力遊戲(下)／腦力&創意工作室編著.
－－第一版－－臺北市：宇河文化 出版；
紅螞蟻圖書發行，2009.3
面 ； 公分－－(新流行；17-18)
ISBN 978-957-659-704-6 (上冊；平裝)
ISBN 978-957-659-705-3 (下冊；平裝)
1.智力遊戲

997　　　　　　　　　　　　　　　98000509

新流行 18

全世界都玩的智力遊戲(下)

作　　者／腦力&創意工作室
發 行 人／賴秀珍
總 編 輯／何南輝
美術構成／Chris'office
校　　對／周英嬌、朱慧蒨、楊安妮
出　　版／宇河文化出版有限公司
發　　行／紅螞蟻圖書有限公司
地　　址／台北市內湖區舊宗路二段121巷19號(紅螞蟻資訊大樓)
網　　站／www.e-redant.com
郵撥帳號／1604621-1　紅螞蟻圖書有限公司
電　　話／(02)2795-3656（代表號）
傳　　真／(02)2795-4100
登 記 證／局版北市業字第1446號
法律顧問／許晏賓律師
印 刷 廠／卡樂彩色製版印刷有限公司
出版日期／2013年4月　第一版第一刷
　　　　　2021年6月　　　　第二刷

定價 240 元　　港幣 80 元

ISBN　978-957-659-705-3　　　　　Printed in Taiwan